World Contemporary

World Contemporary

开放的雕塑

Artistic State Series

Artistic State Series

湖 南 美 术 出 版 社

图书在版编目（CIP）数据

开放的雕塑／邓乐编著. 一长沙：湖南美术出版社，
2002.8
（世界当代艺术状态丛书／王林编著）

Ⅰ.开... Ⅱ.邓... Ⅲ.雕塑－艺术评论
Ⅳ.J305
中国版本图书馆 CIP 数据核字（2002）第 043658 号

世界当代艺术状态丛书

主　编	王林
出版总监	李路明
开放的雕塑	邓乐
影像与后现代	邱志杰
	吴美纯
通俗文化与艺术	邹跃进
想法与行动	岛子
现成物象与艺术	王林
绘画与观念	俞可
人与建筑的解构	尹国均
设计新思路	潘召南
艺术的运转机构	叶永青

世界当代艺术状态丛书·开放的雕塑

编　著	邓乐
责任编辑	颜新元
责任校对	陈明
设　计	张念工作室
出版·发行	湖南美术出版社
社　址	长沙市雨花区火焰开发区四片
邮　编	410016
电　话	0731－4787581
经　销	湖南省新华书店
印　刷	北京瑞宝天和印刷有限公司
开　本	889×1194 1/16　印张10
版　次	2002 年 8 月第 1 版
	2002 年 8 月第 1 次印刷
印　数	1—4000 册
书　号	ISBN 7－5356－1673－9／S ·1569
定　价	78.00 元

邓
乐

著

开放的雕塑

目 录

114	86	52	12	9	7
四	三	二	一	总论	主编的话
变异的文化态度	开放的形态边界	多样的材料处理	自由的空间表现	开放的雕塑	

主编的话

本丛书所言"当代艺术"，指的是20世纪60年代以来艺术所发生的种种变化，其艺术史标志则是波普艺术及超级写实主义的出现；在中国，特指90年代以来随着资讯国际化，艺术和当代文化背景发生的种种联系。

很显然，当代艺术这一概念是针对现代主义的。现代艺术尽管纷繁复杂，但究其基本形态，乃是形式 —— 结构艺术倾向和主观 —— 表现艺术倾向的相互分离和相互推动。而以杜尚为旗号的行为 —— 功能艺术倾向，则是滋生于现代主义内部的解构性力量。经过博依斯和克莱因等人发扬光大，在60—70年代，由于波普艺术及超级写实主义的成就而成为普遍的艺术潮流，即所谓后现代主义 (此一称谓乃是从建筑中的新古典倾向开始的)，亦即本丛书所言的"当代艺术"。

此一历史变化首先是艺术资源的扩大，技艺性、形态化的现代艺术从精英状态中出走，艺术不再和生活对抗和公众对立，而是立足于迅速变化的生活和公众之中，去反省生活并影响公众。其次是艺术家文化身份问题的提出，无论是历史传统还是区域特征，是精英意识还是公众心态，艺术家必须在当代文化问题中，从性别、种族、社群诸方面重建自我。在自我本身成为问题的情况下，艺术不再是拟定的宣言或既定的形式追求，而只是人及其精神心理的可能性。然而，正是这种可能性，使每个人都有权利在艺术世界中通过选择寻找自我。套用笛卡尔的话说，乃是"我不在故我思"，至于"我思我是否将在"的问题，不是艺术所能解决却是艺术可以提出的。

当代艺术尚处在发展过程中，我们还没有充分的根据对它进行理论概括。编辑这套丛书，无非是想对当代艺术已呈现出来的种种倾向进行梳理和描述，为那些关心当代艺术却又苦于资讯混乱的读者特别是青年学生，提供一份较为全面较为充分的图文资料，以助于对当代艺术动向的总体把握。

当代艺术乃是关于当代人及其生存状况的艺术，相信这套丛书对每一位读者都不无益处。

王林　1999年10月18日

总 论

开 放 的 雕 塑

 人，天生就是要进取的，进取则意味着不停止的开放。翻开一部雕塑历史，它的每一阶段都是向下一阶段的开放。20世纪是人类大开放的世纪，知识大爆炸，科学、哲学、思想、观念都以前所未有的速度超越旧的知识结构和思想体系。雕塑的概念已不能用传统雕和塑的框架来界定，雕塑正以开放的姿态向广泛的领域开放。面对这一切，我们必须随时准备以开放的思想去接受各种可能。开放已是一个现代人必须具备的基本态度。

 定位在历史上的雕塑大师都是以开放的姿态去面对新的可能而获得成功的。20世纪的艺术家一部分从工业文明的图式中寻找到了自己的语言形式，另一部分则从原始艺术里汲取营养。时代的内在需要引导着艺术家去发现新的可能，工业革命影响着人们的日常生活。与人们的生命进程密切相关的材料图式，使艺术家反思传统的束缚，面对新的可能性。毕加索用水泥浇铸雕塑，托尼·史密斯和安东尼·卡罗尔则直接使用工业钢材，加波则使用玻璃及有机树脂材料。他们用立体构成的方式直接处理材料，消解了古典主义的传统模式，使体量造型向空间造型发展。由于新材料的使用，形式意味和文化意义发生了本质性的变化，这使现代主义的兴盛和后现代主义的变革成为可能。

 布朗库西较早借鉴非洲原始艺术。1913年他访问伦敦，英国博物馆刚从新几内亚获得的一尊石制杵（其头弯曲在两个凸显的胸一样的形式上）引起了他的注意，对他作品后来的风格有很大的启示，如《X公主》。1929年，贾科麦蒂对非洲原始艺术的借鉴形成了早期风格，1935年他致力于垂直雕塑，1949年的《高脚人体》则直接受坦桑尼亚木雕《人体》的影响，最后奠定了他一生最知名的人物风格。1931年毕加索的一件作品《一位妇人的胸像》的图式直接来源于几内亚巴干族的《尼门巴面具》，毕加索的《亚威农少女》、《格尔尼卡》等图式都源自于非洲。受非洲原始艺术影响的还有爱泼斯坦、摩尔、莫迪格里阿尼、基弗、米罗等。非洲艺术的原始野性、强劲的生命节律和形体的鲜明简练对欧洲的洛可可艺术无疑是一次革命性的冲击，使欧洲艺术顿生活力。这就像非洲音乐舞蹈对美国是一种构筑精神支柱的贡献一样。

　　非洲影响了欧洲，欧洲则影响了世界。近来非洲雕塑也在向欧洲学习，刚果的水泥雕《女立像》明显受欧洲现代造型影响，另一件则受写实风格的影响。俄罗斯的普希金博物馆，整个是欧洲的雕塑博物馆。南斯拉夫、罗马尼亚等国的城市雕塑，无不受到意识形态相同国家的影响。中国的现代雕塑一部分是刘开渠留法带回的写实风格，潘鹤的《艰苦岁月》是典型的罗丹形式；另一部分是从意识形态相同的东欧国家移植过来的苏联和南斯拉夫模式，后来发展比较成熟的有江碧波和叶毓山的《歌乐山烈士纪念碑》，这种风格被广泛地用在了中国的城市雕塑上。中国学院的雕塑教学目前还是欧洲古典传统方式。由国家意识形态控制的艺术像一部强制运转的大机器，每修正一点都需要漫长的时间和高昂的代价。开放的初始是一个学习和发展的过程，这个过程无疑是重要的。

　　雕塑发展到今天，它已不是传统意义的雕和塑的概念。周之祺主编的1990年出版的《美术大百科辞典》，"雕塑"辞条为"雕塑是雕刻和塑造的总称。一般以硬质材料来刻制的称雕刻，如石雕、木雕等。用软质材料塑制的为塑造，如泥塑等"。这类概念显然是非常传统和古典的定义。由李泽厚、汝信主编的1990年版《美学百科全书》中，刘晓路撰写的关于雕塑的定义是"以雕刻和塑造为基本手段制作的三维空间形象的美术种类"。他在后面又补充道："随着科学技术的发展和审美观念的变化，20世纪出现了反传统的四维雕塑、五维雕塑、声光雕塑、动态雕塑及软雕塑。爱因斯坦相对论的出现，冲破了牛顿学说的世界观，改变着人们的时空观，使雕塑艺术从更高的层次上认识和表现世界，突破三维的、视觉的、静态的形式，向多维的时空心态方面探索。"刘晓路的辞条定义已基本涉及到现代雕塑的现状。随着杜尚《泉》的诞生，雕塑的概念发生了根本性的变化，现成物品加上观念文本成为当代流行艺术。吉尔伯特兄弟的行为雕塑，马克奎因的身体艺术和博伊斯的社会雕塑，已远离传统，走向了泛雕塑的边缘。雕塑对空间、时间的表现，从波丘尼在传统体量雕塑上萌生的时间形式感觉到加波的空间概念雕塑，体量雕

塑已逐步向空间雕塑开放。阿尔普的许多作品中雕塑的体量都很强，但他在《一片青铜叶的原形》这件作品中将维度压缩，由体量向空间转换，做了一个很有意义的实验。摩尔则介于体量和空间之间尽力表达对空间的捕捉和表现，是现代雕塑的觉醒。克利斯托的包裹、玛丽亚的界定、海泽的正负空间转换等，空间已从可视界面向微观和宏观发展，正空间、负空间、内空间、外空间已不是新名词。雕塑材料的开放，使世界上一切物质都成了雕塑的介质，除传统材料外，光、空气、气味和信息，包括艺术家本身，凡界定为物质的东西都成了雕塑材料。由于方法和认识论的拓展，雕塑已和其他相关边缘融合，变得非常模糊，但在模糊纷繁的雕塑世界中，其核心的本质仍然存在。这就是界定雕塑的两个基本要素：物质性和多维度空间，还有物质性和多维度空间承载的艺术意义。

　　雕塑的开放是人性的开放，人性的每次开放都标志着雕塑的巨大变革。在古典艺术中，人屈从于神和有权阶级，雕塑艺术是一种不等价的服务，一种取悦。人性淹没在繁文缛节的享乐主义的肤浅之中。在现代艺术中人性得到了解放，雕塑不再是取悦和服务，艺术家们开始研究雕塑本身需要构建的体积、空间、材料、语言、形式和风格。布朗库西的《空间里的鸟》将形简约到艺术家主观感觉需要的极至，成为后来抽象形态的起点，罗丹则成为现代写实形态的起点。现代主义以个人图式与大众对抗，在资源枯竭的状态下，后现代艺术抛弃了自恋和个人小圈子，面对大众、面对生活，思考包括艺术家自身在内的人的问题、艺术问题、环境和社会问题。目前称为"后人类"的艺术，站在更高的层面，思考人类更多的问题：改变自然人的可能，性的变异，克隆，基因复制，数码霸权使人的工作生活状态的改变，战争不带情感的消灭对方，机器人超越人的智慧，多元状态下人的精神分裂，权力的异化等等。关怀情结将是本世纪艺术创作的重点，艺术家的人性将会充分得到释放。艺术家将以独立的特殊的社会身份承担起关心人类、关怀个人的特殊的社会责任。艺术会更自主自为地随社会发展，真正成为人类历史的信风候鸟。

Free
Space Presence

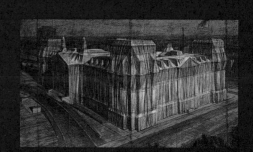

1

自 由 的 空 间 表 现

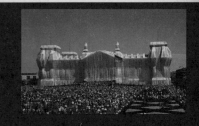

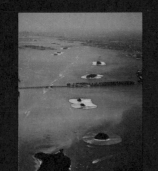

从实体转向空间，是当代雕塑发展的基本趋势之一。正是对人类生存空间的不断开放，使雕塑改变了自身与环境的关系、与人的关系。

（一）向大空间开放

　　在表现空间的尺度方面，大地艺术家最具有拓展精神。他们将艺术从工作室、画廊、展览馆中搬出，安放在广袤、博大的自然中。在表现上吸取古代祭坛、陵墓的空间尺度感和对场所的进入体验，继承与环境的亲和、与天空的呼应、和大地的相容的传统，但他们不是为了宗教的祈使、荣耀和永恒的辉煌，而是在实验空间的概念上，与物理学对天体宇宙空间的探索相契合，求证雕塑这种以空间作为主体要素之一的艺术，其物理空间外延的可能性。在时间上一些大地艺术家消解永恒，作品很快就被撤除，靠图片、影像进行传播。最著名的大地艺术家首推克利斯托和珍尼·克劳德。他们最早包裹室内小件物品，和火车站的包装箱，在不断的实验中，发现了包裹使用的

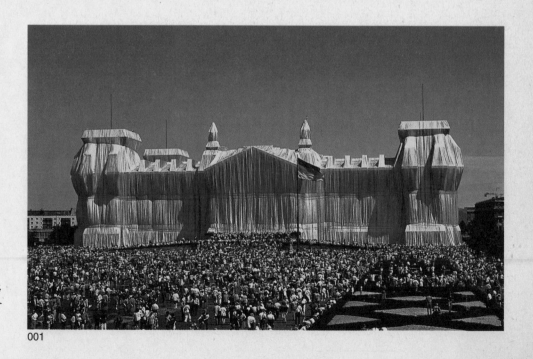

001.《被包裹的德国议会》，铝塑织品、尼龙绳，克利斯托和珍尼·克劳德。

001

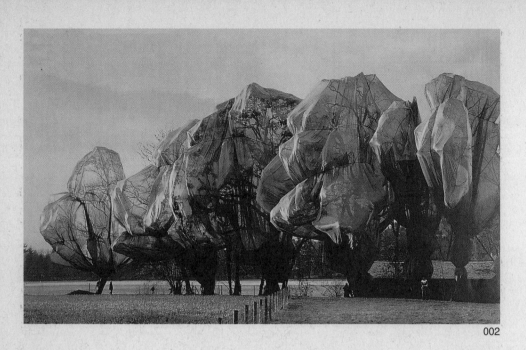

002

布和绳向大空间尺度发展的可能性，于是他们包裹了海岸、小岛、桥梁、山谷。1995年他们成功地包裹了德国议会大厦这座载录着德国历史、政治风云的建筑物，使其艺术达到了一个巅峰。1998年又在瑞士包裹了两个公园的树（图001、002、003、004、005）。

纺织品乃是人类用来遮羞、保暖的人造物，由于克利斯托的使用，视觉形式出乎意料的惊人，被包裹的作品随阳光的角度而发生变化，铝塑纤维织成的布，像魔幻般变化着色彩，银灰、青蓝、金色。透过迷幻的色彩，里面的构筑物又隐约可见，就像人体骨骼一样充实而神秘。在被包裹的德国议会作品前，在夜晚银白色的布幕前众人如痴如狂，半醒半寐，那些即兴舞者的影子飘动在布幕上，他们忘情地留恋"高傲"、"虚荣"、"自以为是神"的克利斯托的帝国国会大厦。克利斯托和珍尼·克劳德的强烈现代形式里，承传了古典审美的内在精神。他们的作品仍然使用了传统直立方式和体积，这是由被包裹的现有构筑物替代的，作品的形式像纪念碑矗立在观众面前，纺织品像古典美神的衣裙一样典雅动人。

另一位大地艺术家玛丽亚的作品《闪光的田野》（图006、007）是一件大地与天空直接对话的空间艺术。艺术家选择了新墨西哥盆地一个不见人烟的荒原，在1.6公里×1公里的地面上直立400根不锈钢杆，呈矩形格栅点阵排列。这里经常发生大

003

003.《被环绕的岛》，纤维布、尼
龙绳，克利斯托和珍尼·克劳
德。

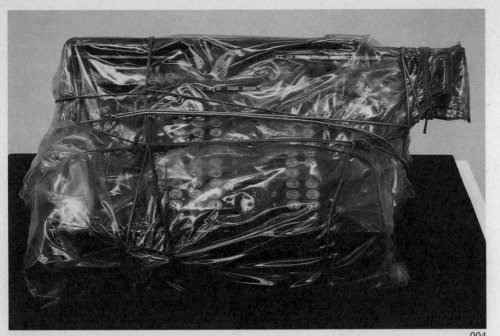

004.《包裹的计算机》，计算机、塑料薄膜、橡皮绳，克利斯托。

005.《被包裹的德国议会设计图》，织物拼贴、彩色粉笔画、织品、铅笔，克利斯托和珍尼·克劳德。

著名的大地艺术家首推克利斯托和珍尼·克劳德。他们最早包裹室内小件物品，和火车站的包装箱，在不断的实验中，发现了包裹使用的布和绳向大空间尺度发展的可能性，于是他们包裹了海岸、小岛、桥梁、山谷。1995年他们成功地包裹了德国议会大厦这座载录着德国历史、政治风云的建筑物，使其艺术达到了一个巅峰。

004

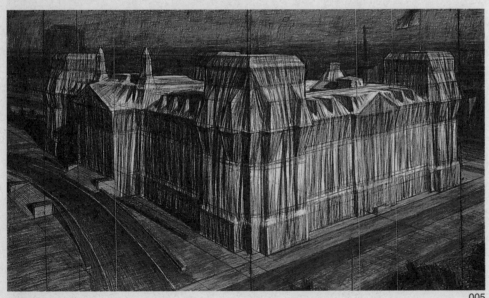

005

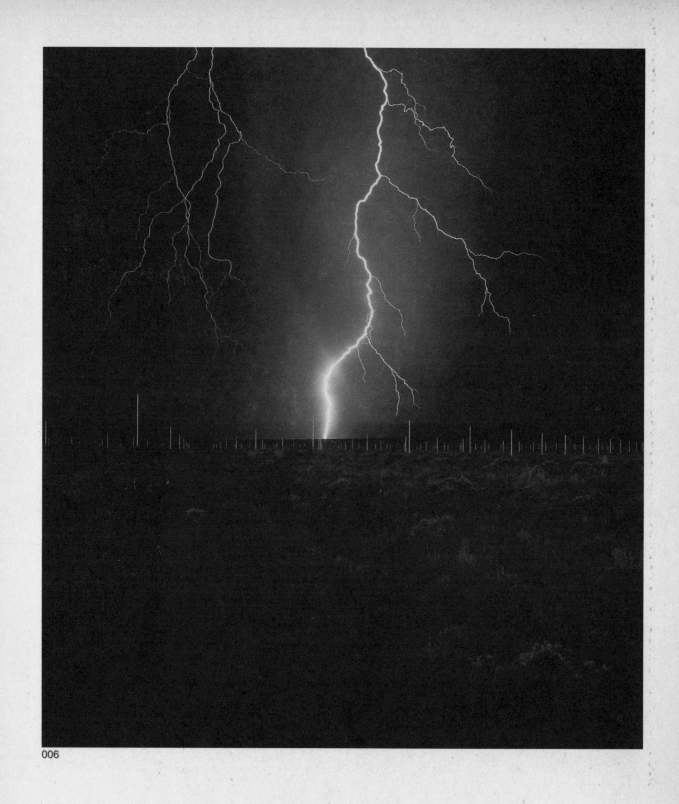

006

006.《闪光的田野》，不锈钢，瓦
尔特德·玛丽亚。

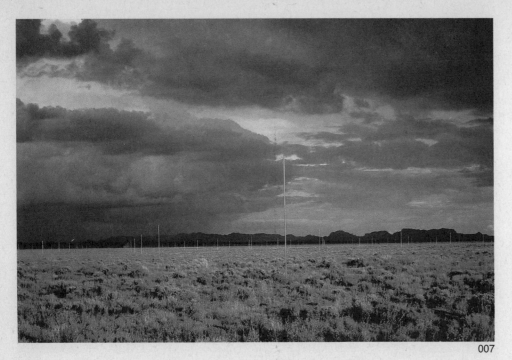

007

007.《闪光的田野》，不锈钢，瓦尔特德·玛丽亚。

　　大地艺术家玛丽亚的作品《闪光的田野》是一件大地与天空直接对话的空间艺术。艺术家选择了新墨西哥盆地一个不见人烟的荒原，在1.6公里×1公里的地面上直立400根不锈钢杆，呈矩形格栅点阵排列。这里经常发生大气放电现象，使艺术家生发灵感，创作了这一连接天地、震撼人心的传世之作。

008.《螺旋形防波堤》，罗伯特·史密森。

　　罗伯特·史密森将空间压缩成了一个紫罗兰薄片，这诗意般的描述，表述了艺术家心中对自然的迷恋。那优美的粉红色调是大量微生物所产生的那样，螺旋线是来自艺术家充满诗意地抓住了自我毁灭和自我再生的自然进程。

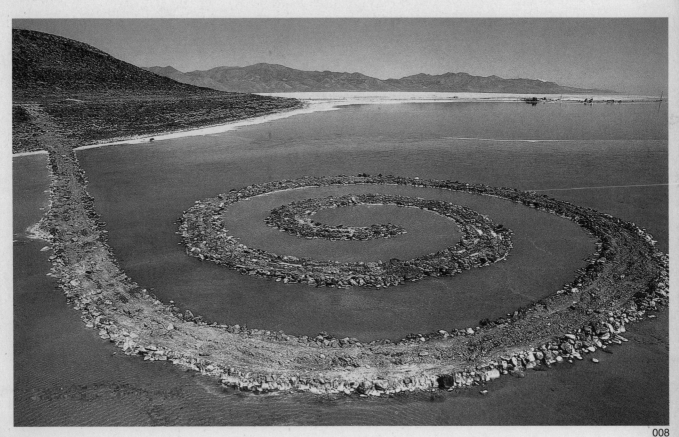

008

009. 《双重否定》，迈克尔·海泽。

这件被称为双重否定的作品，完全是一个空间的概念。当你站在沟口，你可以感觉到这个将物质取走的有纵深感的凹槽是一个存在的虚空间；但当你下至沟底，进入海泽的作品之中，你又会感到在立面逼压下连观者在内的原以为是虚空间的实体性。这是一件很有意义的关于正负空间转化的作品。

010. 《独立的一块地一音调》，铁板凹槽，迈克尔·海泽。

在内华达州荒原里创作作品的微缩形式，这件作品缩小后置于曼尼尔美术收藏馆的花园里，是把草坪挖开然后埋下钢槽的方式制作的。

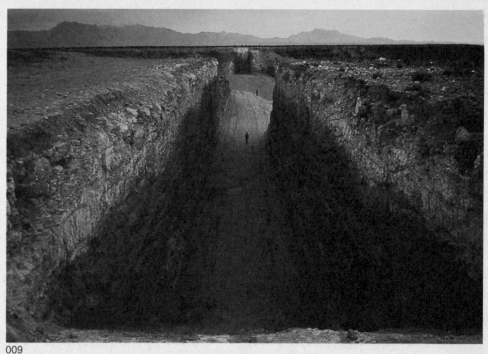

009

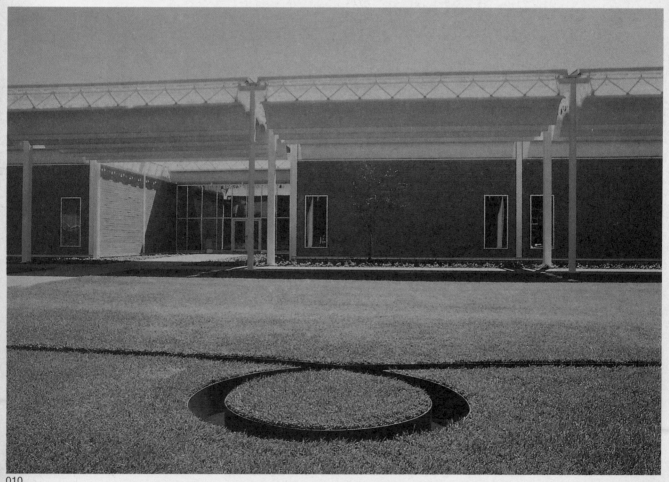

010

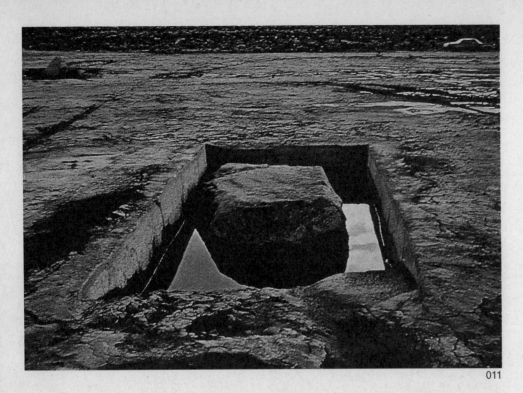

011

气放电现象，使艺术家生发灵感，创作了这一连接天地、震撼
人心的传世之作。这个有意制造的放电现象，在空间上将浩浩
苍天、茫茫大地联系在一起，其构思宏大奇妙，尺度空间感特
别强烈。艺术家科学地利用了自然现象，当天空和大地蓄积足
够的能量时，雷声滚动着从天穹劈来，光电撕破黑幕将触手伸
向大地，大地与天空拥抱着，翻滚着，撕裂着，其雄奇瑰丽的
效果，是大自然对艺术家最丰厚的回报，尽管这一现象是难见
的、不可重复和短暂的。

　　克利斯托和珍尼·克劳德将纪念碑式的作品矗立在观众面
前，玛丽亚用思想连接了天空和大地，罗伯特·史密森的作品
则在美国犹他州的大盐湖堆出了生命的律动线（图008）。作者
把它看成是"一个冷漠而又迷人的紫罗兰薄片，覆盖在乱石嶙
峋的发源地上，太阳把耀眼的光倾洒在它的上面"。罗伯特·史
密森将空间压缩成了一个紫罗兰薄片，这诗意般的描述，表述
了艺术家心中对自然的迷恋。根据传说，这个旋涡是湖底一条
与大西洋相连的地下通道产生出来的，为作品的精确造型凭添
了一种互相衬托的氛围，因此《螺旋形防波堤》通过它的曲线，
获得了象征意义，与神话相关，与美洲原始大地艺术相关，也
与宏观和微观的现实领域相关。就像那优美的粉红色调是大量

012. 《越战纪念碑》，林樱。

将纪念碑转换成平面下沉空间形式，在空间概念上打破了体量矗立的传统纪念碑方式，解决了林肯纪念堂和独立纪念碑之间不宜再加大构筑物的环境限定，在构思上采用V字造型，即胜利的意思，表达了美国追求战争求胜的内在心态，虽然越战是以失败告终的。

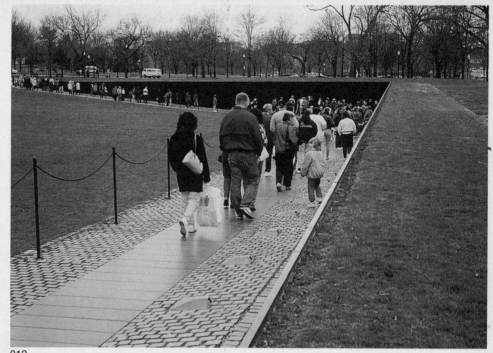

012

微生物所产生的那样，螺旋线是来自艺术家充满诗意地抓住了自我毁灭和自我再生的自然进程。它那纯粹的形式，来自史密森对现场的深思熟虑的审视，以及对熵（即所有物质腐烂的速率）的迷恋，对开拓的可能性的迷恋。这件作品优美的曲线和离奇的色彩，给观众以无限的审美愉悦。现在这件作品已没入水下几英尺，史密森也因在得克萨斯州空中观察现场而遇难。

将作品从画廊转入荒原、以负空间形式来表现的艺术家迈克尔·海泽，在画商弗吉尼亚·德万的帮助下，在内华达州的一个现场，使用推土机连挖带掘，创作了土石艺术品《双重否定》（图009）。这是件由推土机开凿出深15米的切面，这两个切面隔着一条深深的凹口相望，形成了总长457米宽13米的作品。这件被称为双重否定的作品，完全是一个空间的概念。当你站在沟口，你可以感觉到这个将物质取走的有纵深感的凹槽是一个存在的虚空间；但当你下至沟底，进入海泽的作品之中，你又会感到在立面逼压下连观者在内的原以为是虚空间的实体性。这是一件很有意义的关于正负空间转化的作品。海泽的艺术观念是："艺术的地位在日益贪婪的经济结构中，就像是一件驯顺的听任买卖的货物。博物馆和收藏室被塞得满满的，地板都压弯了，但真正的空间仍然存在着。"他的另一件作品《独

013.《活水公园》，贝特西·达蒙。

达蒙来到中国成都，正值政府下决心综合整治府南河，她见水质严重污染，危及人的生存，就萌生了以艺术的方式建造一座《活水公园》——集艺术、水资源保护、教育、科学演示和游览为一体的公园。

014.《板岩裂线》，高尔德沃兹。

高尔德沃兹与其他大地艺术家有着明显的不同，他并不改天换地创造一个世界，而是深入到自然里面去研究、发现，亲和平易地表达。

013

014

015.《破裂的卵石》,用另两种石头磨成白色,高尔德沃兹。
　　由断裂的卵石组成美的形式不属于艺术家的独创。

016.《清晨明媚》,高尔德沃兹。
　　将一块像碑样的雪板,分层向中心刮削,到中心将光接过来,新的太阳诞生了,太阳这颗领导着这么多行星的父亲,变成了艺术家的儿子。

015

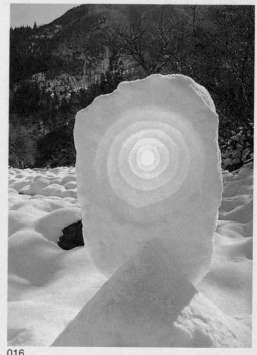

016

立的一块地一音调》(图010)是在内华达州荒原里创作作品的微缩形式,这件作品缩小后置于曼尼尔美术收藏馆的花园里,是把草坪挖开然后埋下钢槽的方式制作的,可惜海泽的作品缩小后就只有视觉的负空间,而失去尺度和临场感。海泽的另一件作品《被转移回原处的团块》(图011)用挖开的空间又填回原物的方式仍然在实验正负空间的关系。这有点像中国“当其无,有室之用”、“有无相生”的老庄禅学。不由想到中国摩尔热这一现象,表现出民族深层文化对空间表达的渴求。中国哲学、佛学对时空的思辨有很高的成就和理论的集成,将雕塑作为一门时空艺术来思考,走出体量的传统思维模式,中国的雕塑定会有属于自己创造性的艺术新时期。
　　美国政府为了在华盛顿的林肯纪念堂与独立纪念碑之间的地方建一座越战纪念碑,当时还是建筑系学生的林樱女士的方案在1421件选送方案中脱颖而出。她将纪念碑转换成平面下沉空间形式,在空间概念上打破了体量矗立的传统纪念碑方式,解决了林肯纪念堂和独立纪念碑之间不宜再加大构筑物的环境限定,在构思上采用V字造型,即胜利的意思,表达了美国追求战争求胜的内在心态,虽然越战是以失败告终的。这件作品得到了政府、民众和艺术界的广泛认同,实证公众在新观念上

的认同接受并不滞后,也不保守(图 012)。公共空间是大空间的艺术,公共问题也是公共艺术家思考的大问题。贝特西·达蒙 70 年代在美国已是很有影响的艺术家,她对当今人类面临工业社会造成的生存环境和资源被破坏的诸多问题,以艺术的多种方式进行关怀式的表述。达蒙来到中国成都,正值政府下决心综合整治府南河,她见水质严重污染,危及人的生存,就萌生了以艺术的方式建造一座《活水公园》(图 013)——集艺术、水资源保护、教育、科学演示和游览为一体的公园。这一构想立即得到了政府、民众、媒介的广泛支持。公园外造型像一条鱼徜徉在府河上,意喻水的生命的远古祖先,因此造型获得了生命的象征意义。既批判了现代主义的弊端,又阐发了后现代主义回归自然以人为本的意义追求。整个空间造型都强调了有机生命的构成意义。公园内设有水教育、水净化模式,以及与当地艺术家一起创作的关于水、人、生命的艺术作品。达蒙的艺术具有当今前卫思想观念:生活与环境,环境与人,人与艺术等关联起来,表达艺术对人类进程的关怀。

高尔德沃兹与其他大地艺术家有着明显的不同,他并不改天换地创造一个世界,而是深入到自然里面去研究、发现,亲和平易地表达。他的作品就像中国文人对一山、一石、一草、一木的眷恋,深深寄托着艺术的理想,人的思想、道德和情感。他的空间在散步中被寻见,时间是面对一年四季的红、黄、蓝、绿和秋风雪雨,形式则是自然律动力的轨迹。《板岩裂线》(图

018.《伊姆巴克罗代中心》，钢筋水泥、泵，阿曼德·维尔兰库。

像大地震后留下的废墟，场空间秩序对应的无序性带来了视觉强大的冲击力。人们第一眼见到这件看似不合理的作品都会瞠目结舌，但逐渐就被其勇识和全新的造型观念所倾倒。

019.《多吉喷泉》，不锈钢、花岗岩、混凝土，野口勇。

由于运用电子计算机作了精确的计算，喷泉表现出无穷的变化，从虚无缥缈的雾景到声如雷响的圆状水柱。

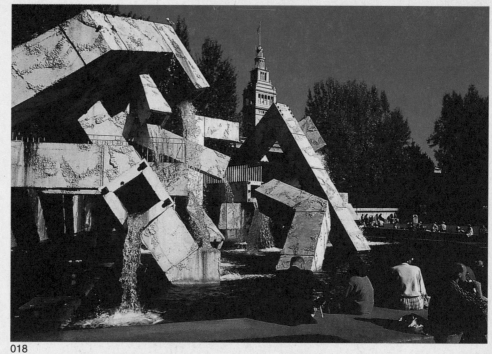

018

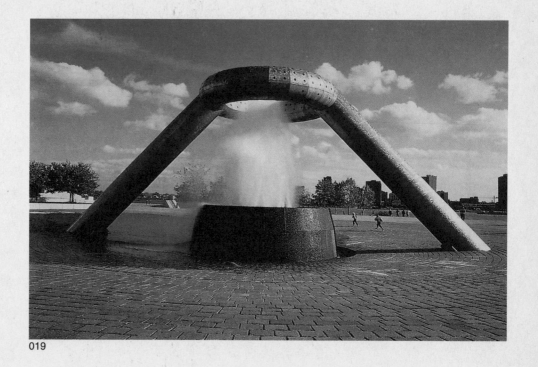

019

014）初看会认为这是地震或滑坡造成的，但这却是高尔德沃兹精心的设计，用心智和劳动表达的艺术观念。《破裂的卵石》（图 015）由断裂的卵石组成美的形式不属于艺术家的独创，因为每个人都可能看见过，但只有高尔德沃兹发现并表现了它们。他在日本做的作品《清晨明媚》（图 016）将一块像碑样的雪板，分层向中心刮削，到中心将光接过来，新的太阳诞生了，太阳这颗领导着这么多行星的父亲，变成了艺术家的儿子。《罂粟花瓣》（图 017）在岩石中放一块贴上罂粟花瓣的石头，像中国画的点睛之笔，万绿丛中一点红。高尔德沃兹对东方的禅宗思想深有体会，在微细之中见大，在巨量之中见小，在凡常中见出恒定。艺术家说："我做的一切都在对大地增加理解和加深感知。"克利斯托和珍尼·克劳德的一件作品花上亿的人民币而令人高山仰止，而高尔德沃兹的一件作品分文不花，同样使艺术伟大，从中我们可以得到许多启发。

（二）空 间 与 场

场的概念在空间造型中指物体与物体之间的关系。现代公共艺术更多的是面对空间关系，向室外发展，脱离建筑的围合，与各种环境产生空间互动，形成场的结构关系。

阿曼德·维尔兰库的《伊姆巴克罗代中心》（图 018）大型喷泉艺术，像大地震后留下的废墟，场空间秩序对应的无序性带来了视觉强大的冲击力。人们第一眼见到这件看似不合理的作品都会瞠目结舌，但逐渐就被其勇识和全新的造型观念所倾倒。以纽约洛克菲勒中心为原型的西海岸最大的商务公园，用许多人造甲板构成一个购物中心，并对很多大胆的艺术品进行介绍，其结果使之成为圣弗兰西斯科的商业与休闲中心。

日本籍雕塑家野口勇，是一个很成功的有许多大型作品建于公共场所的艺术家，他不但在满足自我的作品中颇具才华，也在公共艺术方面与大众沟通做出了某种协调。他对环境中的空间场特别敏感。底特律的哈尔特广场市政委员会决定建一座

020

021

020.《雾的森林》，中谷夫子和雾设计队。

　　这件以雾作媒材的场空间艺术使人整个沐浴在艺术家设计的场所之中，是一件构思奇妙的现代艺术作品。

021.《绿林(格林伍德)，池塘双层(空间)》，玛丽·米斯。

　　整个作品做在池塘的边缘和边坡上，由两条路、一个长廊和一个小亭组成，在路和长廊的中段有意设置使行为发生变化的指示。

　　喷泉，根据雕塑家的建议，搞了48.6亩地与喷泉相关的建筑，成功地把人情味与宽阔庄严感结合在一起。扇形的剧场和闪闪发亮的铝制盘纽状塔门与喷泉形成场的互动关系，从而突出了主体，强调了各种元素互为动因的关系。这件《多吉喷泉》(图019)，它高出圆形花岗岩水池7米多，用两根对角的支柱支撑着，两根支柱之间成120°角大胆地偏离中心。由于运用电子计算机作了精确的计算，喷泉表现出无穷的变化，从虚无缥缈的雾景到声如雷响的圆状水柱。抛光的不锈钢和铝质材料与计算机程序相结合，赋予哈尔特广场一种太空时代的隐喻。这在一个以工业生产创造了20世纪美国为主要性格的城市中似乎是再合适不过了。

　　野口勇的作品亲和了都市，中谷夫子和雾设计队创作的《雾的森林》(图020)则是天外来客与自然的结合。其中从巨大的金属管状的不明物体和云湖中飘出的雾，通过草径扩散到林中，使环境变得缥缈起来，仿佛云天瑶池，使常居都市的人感

28

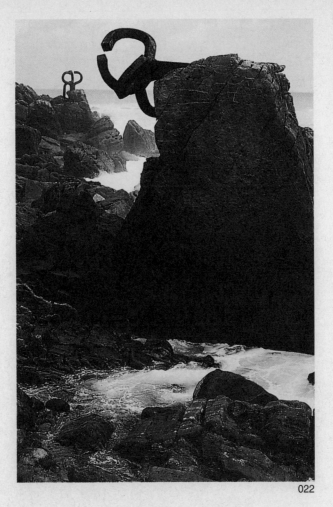

022

觉到是另一个世界。这件以雾作媒材的场空间艺术使人整个沐浴在艺术家设计的场所之中，是一件构思奇妙的现代艺术作品。玛丽·米斯的《绿林（格林伍德）池塘（空间）》（图021）是一件以空间场为出发点创作的艺术作品。整个作品做在池塘的边缘和边坡上，由两条路、一个长廊和一个小亭组成，在路和长廊的中段有意设置使行为发生变化的指示。第一条越过池塘的路在水边被阻断，替代它的是木桩连接的视觉通道。第二条实际可通行的路，一头被设置的有颜色区分的提示转移方向，另一头则是一个终止的示意符。长廊在终止段设有天棚，人们站在任何一边都需要观察、辨别、思考才能举步前行，对一些不加思考的人只有到了湖边行不通掉头回来重新观察、辨别、思考才能通过。经过玛丽·米斯的场空间设置，使人感觉到了空间的存在，艺术的存在。《风之梳》（图022）这件由西班牙著名雕塑家爱德华多·奇伊达创作的立于多诺斯蒂亚海湾的雕塑

023

023.《月景坐凳、月表景色、果
壳雕刻》，红色花岗岩，詹苏斯·
包蒂斯塔·莫罗利斯。
　　作品在空间上产生一种互
动关系，形之间散开组合构成
一个场，形的意象连接似乎可
以组合成一个完整的圆柱，产
生一种视觉联想的互动。

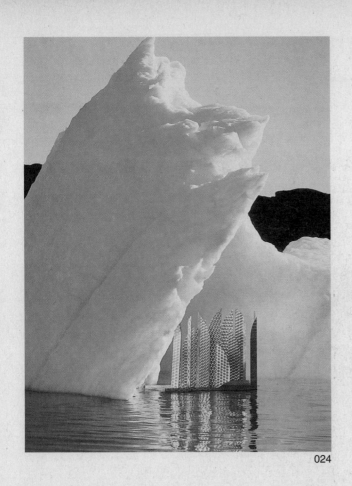

024.《光、空间、梦》,铝,马克。

　　在铝板上打孔,使之虚透,放在阳光透照的冰山下,生发出诗意般的梦幻。

024

作品,由几只巨大的形状似手的钢结构嵌在海岸岩石上组成了场的空间关系。这些巨大的钢结构,类似于一双双饱经风霜的手,置于大地、海洋、天空的边境上。作者试图要探索物质间的流变与差异。为风梳理,在字面上是一种不可能性,但通过巨大生锈的手似乎紧握住来自海洋的风,我们获得的是由作者设置的大地、海洋、天空、海风和人造手的要素,而实现的是不可见的物理意象。由莫罗利斯创作的《月景坐凳、月表景色、果壳雕刻》(图023),作品在空间上产生一种互动关系,形之间散开组合构成一个场,形的意象连接似乎可以组合成一个完整的圆柱,产生一种视觉联想的互动。莫罗利斯一直在实践做一位建筑雕塑家的可能性,理论家无法将他归类于哪个主义和范畴。马克则是探索人、光、空间与自然之间相互作用,经常使用现代材料的艺术家。这件放在格林兰迪斯科湾冰山下的《光、空间、梦》(图024)的作品,在铝板上打孔,使之虚透,放在阳光透照的冰山下,生发出诗意般的梦幻,是物理空间和心理空间二者结合得很好的一种形式。大卫·L·菲尔浦斯的

025

《做梦的人》（图025）和日本雕塑家高野的《山顶广场的日出》（图026），他们只做地表上露出的部分形体，其余的形体让观众在联想中完成。这种虚实结合、利用地下的空间，节省了许多材料，但人们并不觉得少了什么，通过知觉联想，地表以下仍然是作品延伸的意义空间。以色列艺术家达里·卡拉万早先学建筑，后来在环境整合时也做雕塑。这件放在特拉维夫东南部的一个公园的作品（图027），在设计时将一棵上百年历史的橄榄树作为作品的一个部分，用一分为二的半圆形穹隆围合起来，使人感受到地底具有巨大生命力量冲破地面局限朝上生长，这件作品不但在联想空间上做得很地道，还在环境构成上使无机和有机生命、静与动、人造物与自然之间形成有机的完整意象。韩国艺术家崔在银的作品《过去、未来》（图028）有东方关于空间的敏锐意识，即对拥有一定数量、体积的宇宙的把握，时空的表现形式成为她作品的构成要素，并与艺术家的心灵感觉融为一体。

025.《做梦的人》，青铜，大卫·
L·菲尔浦斯。

32

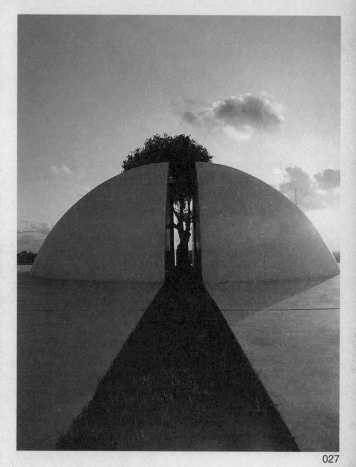

026

027

（三）内空间的探索

　　人类探索宏观和微观世界的成就突破传统界面，对生存空间的认知发生了革命性的改变。人的知性进入了新的境界，原来神秘、混沌的概念变得清晰和明确。虽然在宏观和微观上仍存在不可知的深度和广度，但我们在这一时空中的知觉相对是全新的。在宏观方面，大地艺术家克利斯托和珍尼·克劳德在阳性——地面构筑物，海泽在阴性——地下凹槽，瓦尔特德·玛丽亚在阴阳之间的连接不能不说他们是雕塑领域的爱因斯坦和霍金。而在微观境界里，阿纳尔多·波莫多罗的《球中球》（图029）就是突破传统界面向微观的内空间探索的代表作。波莫多

026.《山顶广场的日出》，高野。
　　大卫·L·菲尔浦斯的《做梦的人》和日本雕塑家高野的《山顶广场的日出》，他们只做地表上露出的部分形体，其余的形体让观众在联想中完成。这种虚实结合、利用地下的空间，节省了许多材料，但人们并不觉得少了什么，通过知觉联想，地表以下仍然是作品延伸的意义空间。

027. 达里·卡拉万。
　　这件放在特拉维夫东南部的一个公园的作品，在设计时将一棵上百年历史的橄榄树作为作品的一个部分，用一分为二的半圆形穹隆围合起来，使人感受到地底具有巨大生命力量冲破地面局限朝上生长。

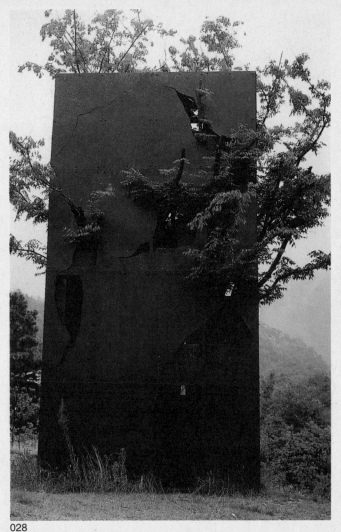

028

罗使用球形、棱形、柱形，在规则外形上剖开一些断面形成裂
口、裂缝、裂隙，在表体界面之内表达他的理念。作品《盛大
的迪斯科》和《立方体》，裂开部分序列工业时代的机器零件，
在零件层里面又伸出一个与外形相像的形体，给人感觉内空间
可以无穷地生出不可知的形。波莫多罗使限定的物理空间通过
心里空间作用，表达内空间的无限可能。爱德华多·奇伊达在
大空间上做得很好，而这件《纪念歌德之五》的雪花石雕（图
030），以粗砺的外表和晶莹虚透的内空间表现历史上的一位伟
大的文学家，其语言深邃，形式与内容完美，证明奇伊达在内
空间的处理上仍是一位高手。理查德·迪肯不同于那些理智的
超级写实主义者，他是一位注重内心情感的雕塑家。《内部总
是更加困难的》（图031）表面肌理使用超级写实主义的手法，编

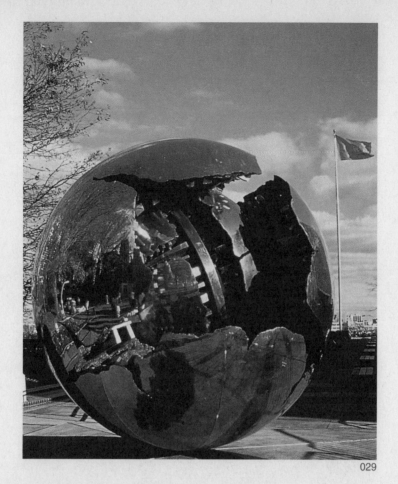

029

029.《球中球》，青铜，阿纳尔多·波莫多罗。

使用球形、棱形、柱形，在规则外形上剖开一些断面形成裂口、裂缝、裂隙，在表体界面之内表达他的理念。

030.《纪念歌德之五》，雪花石，爱德华多·奇伊达。

以粗砺的外表和晶莹虚透的内空间表现历史上的一位伟大的文学家，其语言深邃，形式与内容完美。

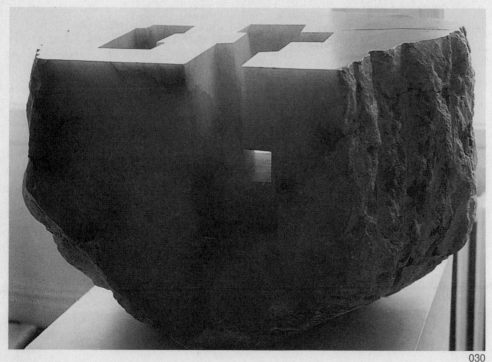

030

031.《内部总是更加困难的》，聚碳酸酯，理查德·迪肯。

表面肌理使用超级写实主义的手法，编织物的图像遍布外表，用一片半透明的薄片镶嵌在一个金属框内，将顶端与底部分开。

031

织物的图像遍布外表，用一片半透明的薄片镶嵌在一个金属框内，将顶端与底部分开。这件雕塑在做一个空间的实验，表象告诉你内部是空的，内部隐含着一个未知的秘密空间，观众通过视觉经验认为内部是一个虚空间，其实作品内部是实体的。这件作品试图告诉人们，审美的经验和想象是艺术发生的，空间和体量可以通过艺术家的给定而发挥。

（四）线划定的空间

《思想的身体》（图032）是一个迷宫似的完全抽象的结构，带有迪肯许多标准性的标记——充满张力的形式感。他尽力使用合乎标题的手段，包括流动的空气、视觉和身体可以穿越的空间，在线的组织下完美传达主题意义。理查德·迪肯将传达心理图式的超级写实主义传统作抽象图式的延伸，尽管在材质上不一样，人们可以将其同汉斯和阿尔普的雕塑对比，将他们的生物形态图式做比较。法国雕塑家贝纳·维尼是一位以线作

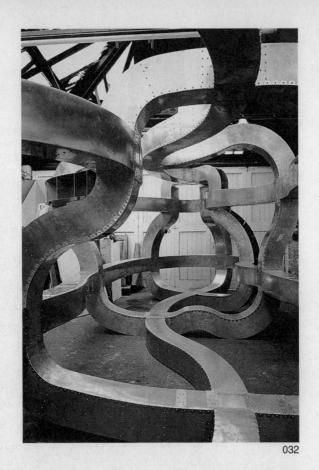

032.《思想的身体》(局部)，铝、螺钉，理查德·迪肯。
一个迷宫似的完全抽象的结构，带有迪肯许多标准性的标记——充满张力的形式感。

032

空间艺术的成功艺术家。中国古代雕塑也用书写线，附在体量雕塑上的铁线描、游丝描等只是表现衣纹的一种手法。贝纳·维尼则将线当作独立语言形式作用于雕塑的空间表现。《185.4°巨弧》(图033)是一件方案作品，也许今后会实施，也许没有必要做出来。这件作品对技术美学、虚实结合、时空观念等都具有卓越的贡献。《两条不定形线路》(图034)放在巴黎德方斯的现代建筑背景中，清晰地将雕塑家与建筑师的美学理念划分出来，两条不定形线路与建筑师的横平竖直的两条定形线路，构成感性与理性略带幽默的相反相成。贝纳·维尼还有一件用线将地球两边穿连起来的方案。他在上海国际城市雕塑研讨会上介绍过这件构思宏大、思路畅达、将虚设空间作了独特而大胆构想的概念作品。雕塑这种受物质限定的艺术，要想完成理想的概念，最好的归宿是将不可实现的智慧和思想内存在设计方案中。乔纳森·波索夫斯基的《走向太空的人》(图035)，一根倾斜的金属杆上，一个人迈着坚定的步伐向太空走去。线指向了遥远和无限，人也朝着遥远和无限走去。这一富于想象的奇

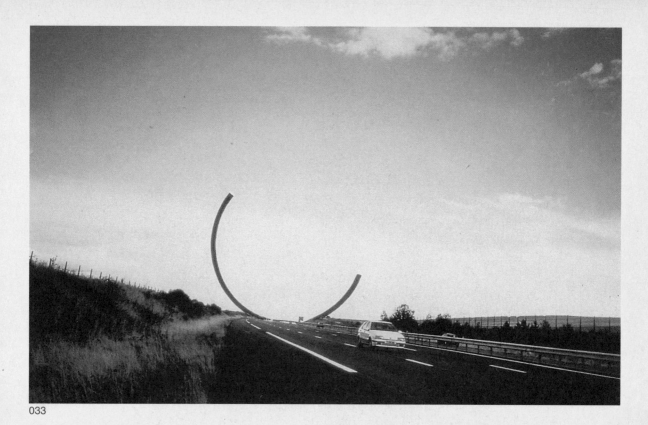

033

033.《185.4°》，巨弧，贝纳·维尼。

是一件方案作品，也许今后会实施，也许没有必要做出来。

034.《两条不定形线路》，漆钢，贝纳·维尼。

放在巴黎德方斯的现代建筑背景中，清晰地将雕塑家与建筑师的美学理念划分出来，两条不定形线路与建筑师的横平竖直的两条定形线路，构成感性与理性略带幽默的相反相成。

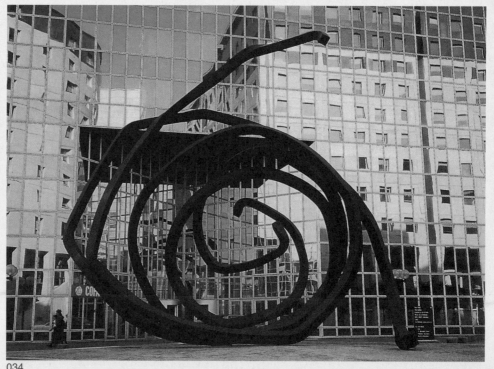

034

035

036

特构思，将人们的思维引向了无穷的太空宇宙。波索夫斯基这根倾斜的金属杆不但成功地控制了视觉内的物理空间，让观众的思维空间也沿着这条线飞向浩渺和无限。我们生活在物质中，并由物质构成，托尼·克拉格《日常的食物》（图036）将人逃逸的各种抽象理念拉回到人的物理现实本体。这件由人组成的空间作品，表达了人与人相关、相连、相爱和人组成的空间关系，还有雕塑和雕塑家作为人的本质意义。安东尼·卡罗的《跳房子游戏》（图037）以线界定空间，并给空间以方向，同时也暗示了运动与平衡，他在雕塑中实验了马列维奇在结构上的至上主义。这些结构激活观众，给每个对象与自身一种知觉上的新经验。肯尼思·斯内尔森做了一系列在钢缆的拉力作用下使不锈钢管悬浮在空中的作品。有规则的几何图形，也有像图038一样无序而混沌地飘散在空中的。他的作品与卡罗的《跳房子游戏》一样，在界定空间维度、使用空间语言方面实现了表达的一致性，但斯内尔森更好地运用了科学和技术，鼓励孩

035.《走向太空的人》，乔纳森·波索夫斯基。

一根倾斜的金属杆上，一个人迈着坚定的步伐向太空走去。线指向了遥远和无限，人也朝着遥远和无限走去。

036.《日常的食物》，铅，托尼·克拉格。

将人逃逸的各种抽象理念拉回到人的物理现实本体。

037.《跳房子游戏》，铝，安东尼·卡罗。

以线界定空间，并给空间以方向，同时也暗示了运动与平衡，他在雕塑中实验了马列维奇在结构上的至上主义。

038.《钢系的领悟及其运用，悠悠然地耸立岸边》，不锈钢管、钢缆，肯尼思·斯内尔森。

做了一系列在钢缆的拉力作用下使不锈钢管悬浮在空中的作品。有规则的几何图形，也有的像这样无序而混沌地飘散在空中。

037

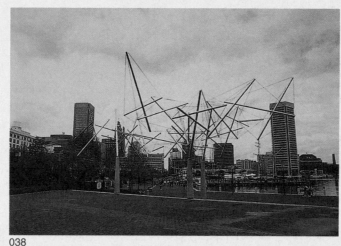

038

子们发挥他们的想象，并告诫孩子们没有头脑也就会一事无成。海尔特·布劳恩是一位充满空间幻觉的艺术家，他将书本上学到、从别人那里听到和所经历过的一切都糅进他的梦幻里，再加上细碎如花落或勇猛如咆哮的声音都纳入他用线界定的空间坐标里（图 039）。进入他所织造的空间，你会像艺术家一样去当一名梦幻世界的宇航员。法国艺术家丹尼尔·布罕用色彩和线条做成的门廊（图 040）将界定空间向纵深延伸，形成一个空间的通道直向海湾。他还常常在建筑旁用色彩线条消解体量，使之成为自己的符号和语言。

40

039.《远古预言》，石、不锈钢、青铜、混合传播工具材料，海尔特·布劳恩。

海尔特·布劳恩是一位充满空间幻觉的艺术家，他将书本上学到、从别人那里听到和所经历过的一切都糅进他的梦幻里，再加上细碎如花落或勇猛如咆哮的声音都纳入他用线界定的空间坐标里，进入他所织造的空间。

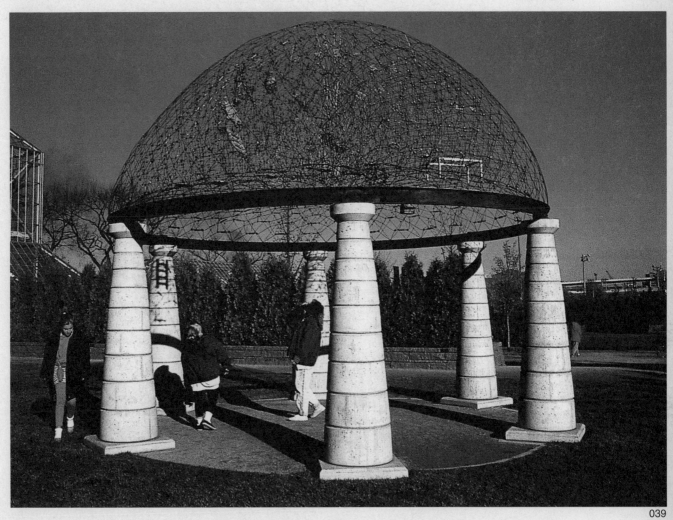

039

040.《25道门廊》，正反两面色调不同，门下设夜间照明，丹尼尔·布罕。

将界定空间向纵深延伸，形成一个空间的通道直向海湾。

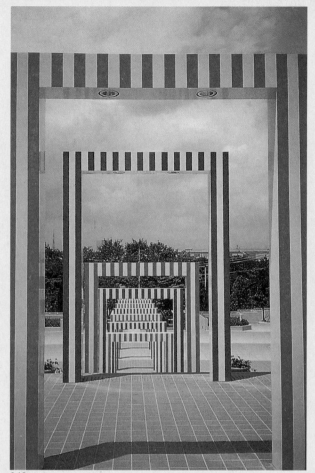

040

（五）体量与空间转换

《限定与无限定》（图041）和《腾飞》（图042）表现了体量与空间的变化关系。《限定与无限定》使用一个空间术语，"无限定"是指左边的体量立柱，右边是限定的渐变空间并加入了空间的第四要素——时间，使人产生动感。体量是给定的，没有空也没有间。空间是限定的，有空也有间。《腾飞》在给定和限定之间作了一种组合，是体量的，又是空间的，即虚实结合

的表现。托尼·史密斯的《元素》(图043)则用近似于空间的体量组合成了可以无限扩延的类似于分子结构的形式,在给定与限定之间完成一种理念。《微点男人2+2》(图044)是博罗夫斯基关于空间表现的代表作。他将三度空间具有体量的人压缩为二度空间的一块薄板,在薄板上穿孔使之虚透,用2+2进行组合,就变成了由体量转换成空间概念的一次尝试。托尼·克拉格,并不改变传统体量的既定状态,用穿孔的方式等间距地穿透物体,而获得空间的概念,他自己说是希望将废弃的物体通过艺术家的理念使之永生,如《马大兽》(图045)。

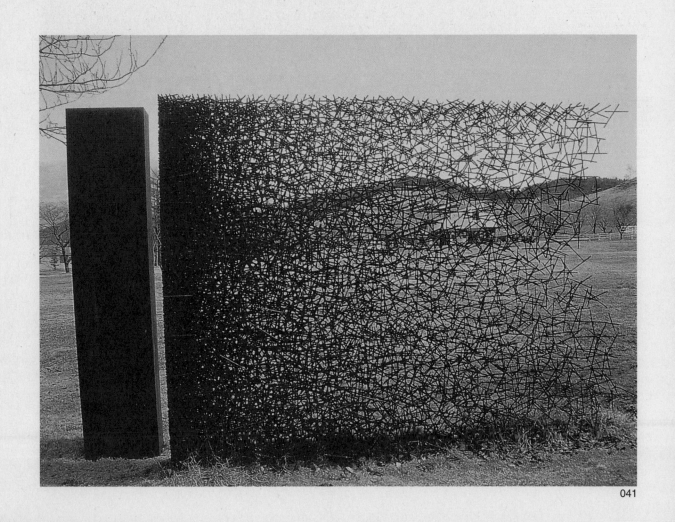

041

042.《腾飞》,着色钢板钢管,赵志荣、朱德贤。

　　《腾飞》在给定和限定之间作了一种组合,是体量的,又是空间的,即虚实结合的表现。

042

（六）空间与时间

　　动感雕塑这种含有时间维度的艺术形式,容纳了更多的高科技和结构组织,蔡文颖在这方面有许多探索成果(图046)。他利用音乐、声控、光缆等手段与人的行为紧密相连,有一种超越时空、进入未来时代的感觉,并将人的情感和思维直接付诸视觉。日本艺术家新宫晋的《时间的旅客》(图047)利用风和水在流变过程产生的变化从而传达出与自然的亲和。艺术家说:"我们的肌肤能感觉到风的存在,但我们却见不到风本身,我们从水的涟漪、云的变化、草的摇动知道其存在。"贝罗卡尔一组可以开合旋转的人体躯干(图048)置于瑞士国际奥委会

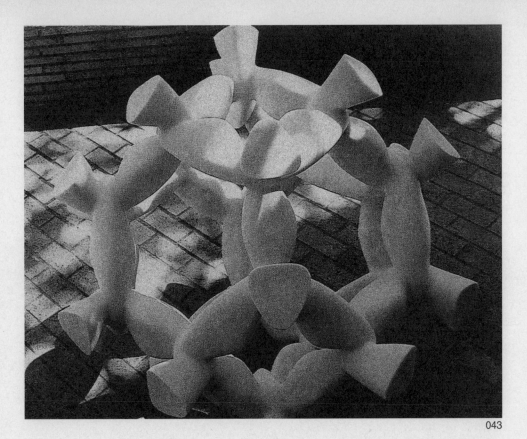

043.《元素》，托尼·史密斯。
用近似于空间的体量组合成了可以无限扩延的类似于分子结构的形式。

043

总部，这种使用程序机械原理做成可开合围绕枢轴转动的动感雕塑，在短暂的时空中给人以完全不一样的视觉图式。放在特定的环境中，启示着体育运动在时空中多姿多彩的美的变幻。贝罗卡尔的雕塑通常按结构分为若干部分，再组合成完整的形（图 049）。考尔德的《活动雕塑》（图 050）是他直立式活动雕塑中的一件，金属片由金属杆与轴联结，微风吹来，金属片便随风缓缓移动，由于受着不同平衡点、金属丝长度及金属片重量等因素的影响，每个金属片运动的速度并不相同，由此，整个雕塑在风的作用下，不断改变空间中的组合形象，与周围空间形成新的变化关系，以此造成一种"有组织地反复无常"。

044.《微点男人2+2》,科顿钢,
王士·博罗夫斯基。
　　他将三度空间具有体量的
人压缩为二度空间的一块薄板,
在薄板上穿孔使之虚透,用2+2
进行组合,就变成了由体量转
换成空间概念的一次尝试。

045.《马大兽》,托尼·克拉格。
　　用穿孔的方式等间距地穿
透物体,而获得空间的概念,他
自己说是希望将废弃的物体通
过艺术家的理念使之永生。

044

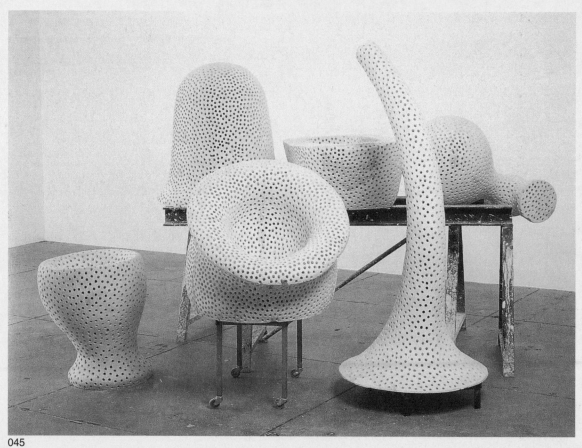

045

46

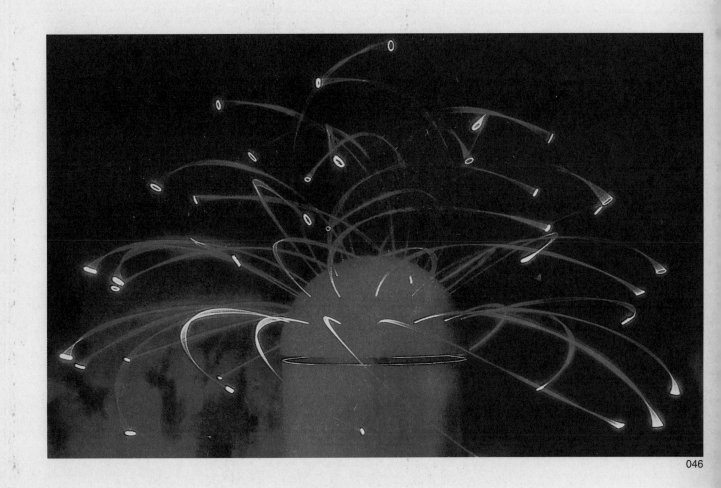

046

046.《动感雕塑》，蔡文颖。
　　利用音乐、声控、光缆等手
段与人的行为紧密相连，有一
种超越时空、进入未来时代的
感觉，并将人的情感和思维直
接付诸视觉。

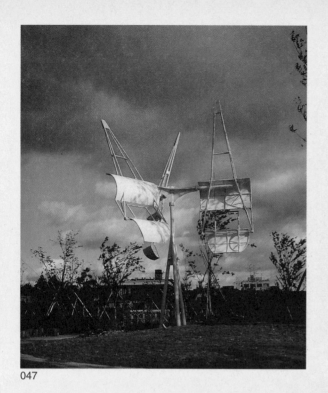

047

048

047. 《时间的旅客》，新宫晋。
利用风和水在流变过程产生的变化从而传达出与自然的亲和。

048. 《国际奥委会总部动态雕塑》，铝，贝罗卡尔。
这种使用程序机械原理做成可开合围绕枢轴转动的动感雕塑，在短暂的时空中给人以完全不一样的视觉图式。

（七）虚拟空间

近年在日本颇为流行的镜面艺术，将空间作无限的虚拟延展。《镜子房间》（图 051）是草间弥生的代表作。她近年又以镜面艺术参加了威尼斯双年展，作品使整个展室充满黄色底上分布黑点的艺术符号，使人感受到热烈的宗教气氛和复制信息时代的图式传达。关根伸夫的《空相》（图 052），支撑巨大岩石的立柱被镜面反射环境景象消解，使巨石在空中突兀飞腾，表达了东方禅宗哲学超时空的理念。空间艺术是在体量艺术之后的一次觉醒。从加波到现在才几十年时间，艺术家从宏观到微观都作了卓有成效的探索。随着人类的进步和科技的发展，空间艺术有更多的可能性。当今艺术多元共存，更多的可能等待我们去研究、探索、表现。更多的雕塑家以开放的姿态把握时代脉搏，为雕塑艺术做出无愧于时代的贡献。

049

049.《阿尔莫加瓦尔七世》，在一块铸铁砧上的木可拆除(15块)，贝罗卡尔。

贝罗卡尔的雕塑通常按结构分为若干部分，再组合成完整的形。

050.《活动雕塑》，彩色金属板、金属棒，考尔德。

金属片由金属杆与轴联结，微风吹来，金属片便随风缓缓移动。

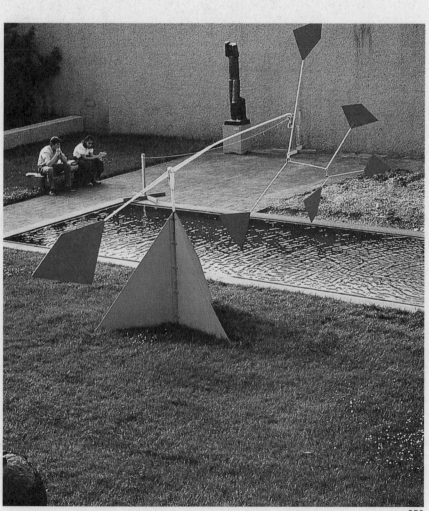

050

051.《镜子房间》(南瓜),混合
媒材,草间弥生。
　　作品使整个展室充满黄色
底上分布黑点的艺术符号,使
人感受到热烈的宗教气氛和复
制信息时代的图式传达。

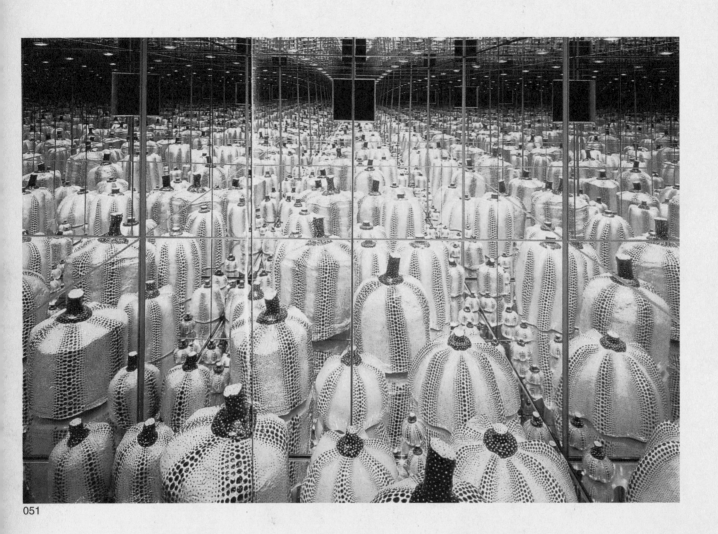

051

052.《空相》，关根伸夫。
　　支撑巨大岩石的立柱被镜面反射环境景象消解，使巨石在空中突兀飞腾，表达了东方禅宗哲学超时空的理念。

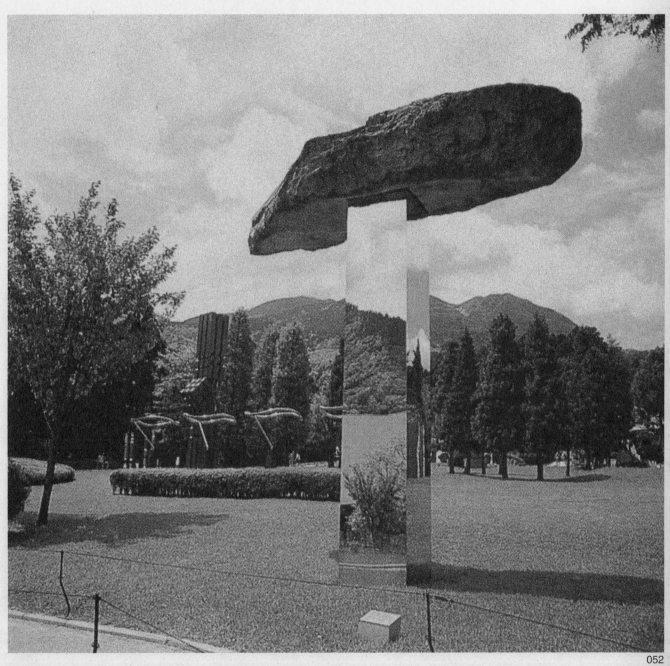

Varied Material Processing

2

多样的材料处理

历史每次对材料的变革和新材料的应用都将雕塑的发展向前推进一大步。当今由于人文主义对人与人、人与自然的重新认识，新的观念得以显现，雕塑的媒材被赋予了新的意义。

（一）对传统媒材的新认识

乌尔里希·克里门的《无题》（图053）是根据他对石头的观念性认知所创作的作品。他认为石头不只是艺术品的材质，花岗岩充满各种原始力量和冷峻坚硬同时又非常刚烈易碎的特质，这种观念使他在做作品时，充分尊重其个性，只对石头简单地加工，保留石头的内在个性，结果作品非常成功。材质的特性、形式和维度都在他的爱护下释放出来。大卫·卡尔文发现了石头的双重性格，经过艺术家的刻意雕造，花岗岩呈现出

053.《无题》,黑色瑞典花岗岩,乌尔里希·克里门。

根据他对石头的观念性认知所创作的作品。他认为石头不只是艺术品的材质，花岗岩充满各种原始力量和冷峻坚硬同时又非常刚烈易碎的特质，这种观念使他在做作品时，充分尊重其个性，只对石头简单地加工，保留石头的内在个性，结果作品非常成功。

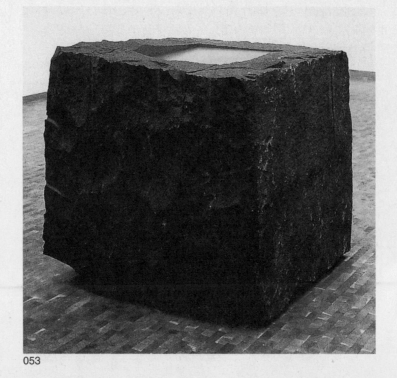

053

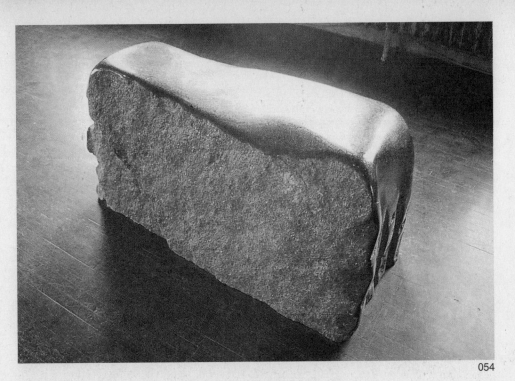

054.《长椅》，打磨过的花岗石，大卫·卡尔文。

经过艺术家的刻意雕造，花岗岩呈现出了锻面般的金属光泽和柔软的温和，而未打磨部分则是保持了原始的刚武和粗犷。

055.《人身牛头怪物的审判》，弗兰科·亚达米。

弗兰科·亚达米对材质因材施刀，充分释放了材质的高贵和华美，同时表现于工业时代的图式和精良的加工技术。

054

055

056

了缎面般的金属光泽和柔软的温和，而未打磨部分则是保持了原始的刚武和粗犷。站在这件作品前，花岗岩的双重性会使你惊讶，同时也为雕塑家的匠心生出敬意（图054）。弗兰科·亚达米对材质因材施刀，充分释放了材质的高贵和华美，同时表现于工业时代的图式和精良的加工技术（图055）。费罗是一位诗和音乐的金属艺术家，他的《法国元帅柯尼希将军纪念碑》（图056），利用金属特有的语言做成的纪念碑，打破了纪念碑的传统模式，把握住了钢铁战争的独特视觉图式，诗意和本质地传达出战争的内在直觉意象。展望的《假山石系列》（图057），用不锈钢材料复制中国传统审美的假山石，这种置换材质的作品涵盖了被复制对象从形式到内容给定的历史审美定义和复制时代的文化意义。镜面抛光材料品质上具有强烈的当代性，从现代环境关系上具有亲和性，从文化意义上具有传统资源的重新利用和承传延展性。从现有的资料看，他对这一概念正在作深入的推进，作品的发展空间还有很大的可能性。吴少湘用奥地利铜币锻造、焊接人体，将流通货币加工的作品投放到市场去拍卖，使其成为艺术商品流通，艺术在货币流通过程中生效

057

057.《假山石系列》，不锈钢锻造，展望。

用不锈钢材料复制中国传统审美的假山石，这种置换材质的作品涵盖了被复制对象从形式到内容给定的历史审美定义和复制时代的文化意义。

（图 058）。基斯安·克诺斯亚的作品《枕头》（图 059）是一件将木材用超级写实主义的方式刻制的与织品真假难辨的作品。用陶做超级写实作品《乔蒂的夹克》（图 060）的马里林·莱文，有时在陶制的衣服和包上装配真的纽扣和金属配件，她对材料的使用技巧娴熟、地道，做的陶艺品可以乱真。安东尼·塔皮埃斯的《双足》（图 061）是一件陶土作品。作品对材料有一种随意处置的东方式的自由态度，不再对客观世界直接模仿，而是表达作者主观的思想和观念。他的同类作品还有《西藏的钟》、《禅》等。美国雕塑家戈贝尔的作品除了孩子与家庭生活主题

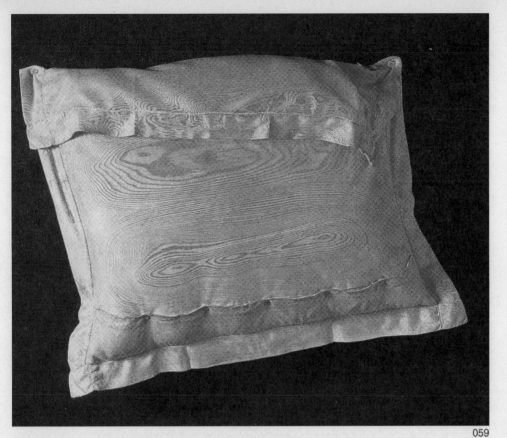

058.《天女》，奥地利铜币，吴少湘。

吴少湘用奥地利铜币锻造。焊接人体，将流通货币加工的作品投放到市场去拍卖，使其成为艺术商品流通，艺术在货币流通过程中生效。

059.《枕头》，木材，基斯安·克诺斯亚。

将木材用超级写实主义的方式刻制的一件与织品真假难辨的作品。

060.《乔蒂的夹克》，陶，马里林·莱文。

在陶制的衣服和包上装配真的纽扣和金属配件，她对材料的使用技巧娴熟、地道，做的陶艺品可以乱真。

059

060

061.《双足》，熟黏土涂釉，安
东尼·塔皮埃斯。
　　是一件陶土作品。作品对
材料有一种随意处置的东方式
的自由态度。

062.《无题》，黄蜡、人发，罗
伯特·戈贝尔。
　　戈贝尔和身体相关的主题
标志着80年代的一种艺术风
格，它用基本的语汇处理对人
体的表现，物理的身体器官明
显没有任何等级差别。

061

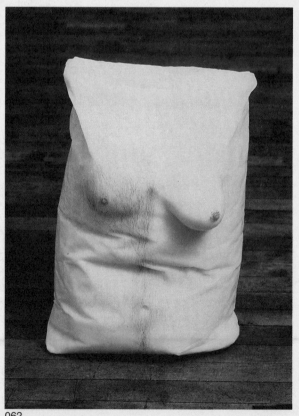

062

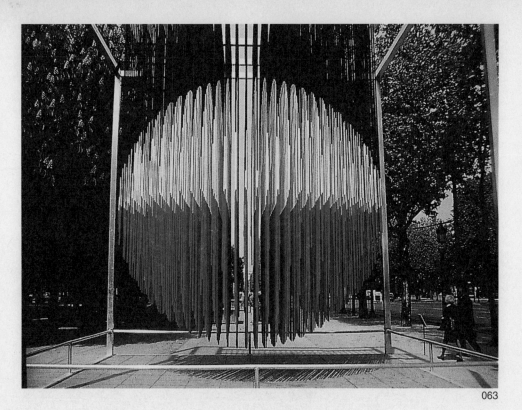

063

063.《路德夏球体》，金属和彩绘，让法拉埃尔·索托。

用金属丝加上彩绘悬挂在架上的作品，造型的形式给人以亮丽、清新、轻松、活泼的感觉。

064.《花床》。

将植物花卉做的作品收藏在美术馆，说明雕塑对具有生命周期，而且短暂的媒材的开放态度。

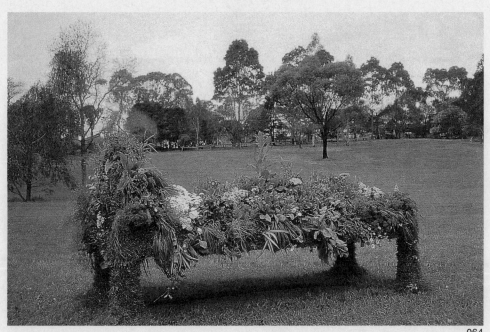

064

外，人体器官片段式的呈现也是主要表现形式，一段裸体躯干左右各表现出男女胸部的特征（图 062）。戈贝尔和身体相关的主题标志着80年代的一种艺术风格，它用基本的语汇处理对人体的表现，物理的身体器官明显没有任何等级差别。让法拉埃尔·索托用金属丝加上彩绘悬挂在架上的作品，造型的形式给人以亮丽、清新、轻松、活泼的感觉（图 063）。将植物花卉做的作品收藏在美术馆，说明雕塑对具有生命周期，而且短暂的媒材的开放态度（图 064）。

（二）多种材料的组合利用

多种材料的组构往往会释放出多种语义，使作品含义更加丰富。

三泽宪司的《抱石之锁》（图 065）用惯常向两端发力的锁链，中间加一块巨石，变为锁链向中间受力的不可能的可能存在。这种突兀、惊险、超越材质的方式具有东方的超自然性。张永见的《新文物·繁殖》（图 066）利用两种不同材质的自然属性，强力组合在一起，表达了强势的伟岸、弱势的坚韧，使材质充分发挥自身独立的个性特征，从而完美体现作者的想法。至于威克尔的《解除钉子，白—白》（图 067），作者说："我以钉子为结构要素时，并不想它们被理解为钉子，我关心的是要使这些手段和它们固定的关系产生一种变异形式，它会搅扰它们的几何顺序，能够使其兴奋。白色物体，应理解为一种极端紧张的状态。作为光折射的结果，它们处于一个不断变化的过程中。"这种使用钉做艺术品的还有隋建国的《殛》，他将钉子钉满一整张传送带，使个体不断重复，最后消解个体的独立性，印证物极必反的东方哲理观。克里斯·布恩在拉里策达尔森林公园做的一件《高山欢庆》（图 068）使用板岩粘贴成弯曲的螺旋形式，像一根弯曲的树干指向一座突显的小山，形成一个特定的方向空间。这个公园邀请艺术家创作作品并让艺术家自由选择场地和材质。高尔德沃兹也曾应邀参加了该公园的创作

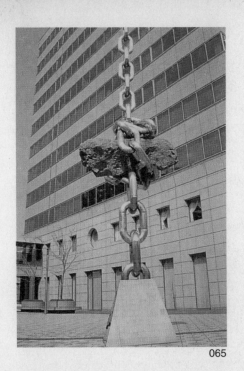

065

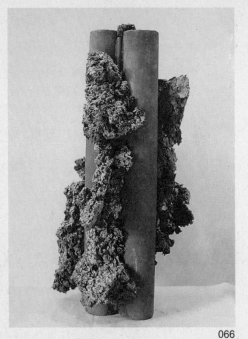

066

065.《抱石之锁》，三泽宪司。
　　用惯常向两端发力的锁链，中间加一块巨石，变为锁链向中间受力的不可能的可能存在。

066.《新文物·繁殖》，铁、橡胶，张永见。
　　利用两种不同材质的自然属性，强力组合在一起，表达了强势的伟岸、弱势的坚韧，使材质充分发挥自身独立的个性特征。

067.《解除钉子，白－白》，威克尔。
　　作者说："我以钉子为结构要素时，并不想它们被理解为钉子，我关心的是要使这些手段和它们固定的关系产生一种变异形式。

067

068.《高山欢庆》，板岩、线，克里斯·布恩。

使用板岩粘贴成弯曲的螺旋形式，像一根弯曲的树干指向一座突显的小山，形成一个特定的方向空间。

069.《变异》，树桩根、车带、钉，张玮。

在树桩上钉满车带，使树桩的自然形态上布满工业时代的符号和艺术家的劳作。

068

069

活动。张玮在树桩上钉满车带，使树桩的自然形态上布满工业时代的符号和艺术家的劳作，从而传达一种文化形态和组合后物的知性（图 069）。

（三）色彩使雕塑充满活力

　　菲力浦·金在极简的造型上涂上对比极强的色彩，造型减弱，使色彩的力度扩张，从而强调了色彩对视觉的重要性（图070）。金是一个成功的艺术家，他极单纯的作品受到了人们普遍的欢迎。耶夫斯·克莱因是一位具有多方面才能的艺术家，他让裸女周身涂满蓝色颜料，在画布上滚，记录下偶然和无序。他在石膏像上涂上蓝色，一时人们把这种蓝称为国际克莱因蓝（图 071）。他还为了亲自体验空间的感觉，张开手臂从二楼上跳下去。克莱因的多种极端思想深刻地影响了以后艺术的发展。曼纽尔·尼瑞的作品用石膏堆砌，切削打磨，在表面以类似中国大写意的手法涂上多种纯色（图072），使单纯、宁静、温和的石膏顿时变得亮丽而鲜活，充满张力。在各种造型的钢板上满涂颜色，放在现代城市中，调和都市中由于灰调造成的沉闷和压抑，使视觉变得亮丽、清新而活泼。很多城市都有这

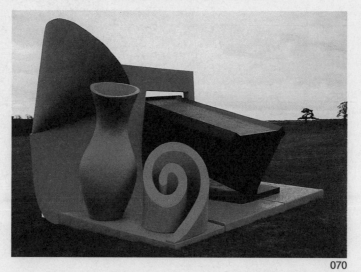

070.《绿》，聚苯乙烯、综合材料，菲力浦·金。
　　金是一个成功的艺术家，他极单纯的作品受到了人们普遍的欢迎。

070

071

072

071.《蓝色维纳斯》,上色石膏,耶夫斯·克莱因。

他在石膏像上涂上蓝色,一时人们把这种蓝称为国际克莱因蓝。

072.《卡拉Ⅵ》,上彩石膏、木,曼纽尔·尼瑞。

用石膏堆砌,切削打磨,在表面以类似中国大写意的手法涂上多种纯色,使单纯、宁静、温和的石膏顿时变得亮丽而鲜活,充满张力。

样的艺术家在建筑师营造的灰调上补充纯粹的色彩。考尔德的《四个拱》(图073)以钢结构的弧形、鲜红的色彩,放在理性的建筑群中,使环境产生了巨大的变化,一种强烈的亲和性,消解了冷峻和强直。上海的陈妍音用钢板加工成有机生命形式,涂上纯度极高的黄色,在蓝天和建筑的衬托下,像青春之灵飘舞在自由的空间之中,使生命充盈活力,使生活充满希望(图074)。利伯曼是在都市环境中做得非常出色的艺术家,他用不同角度切削下的钢管涂上红色(图075)。这种看似脆弱的椭圆形管段,经他以不同形式组合起来,置于环境之中,与环境形成鲜明的对比,产生强烈的艺术效果。建筑和雕塑都使用现代工业材料,但理性与感性,平静与跳跃,秩序与混沌却有着对比的不同。伯恩哈特·卢因布尔的作品《银色幽灵》(图076)与喷红色的雕塑相反,他在雕塑上喷涂近似于雪景的灰蓝色,与整体环境融为一体。他还在雕塑上切割了许多数理的几何图形,将人和人的文化一起融入自然之中。赫伯特·拜尔的《双重阶梯》(图077)是环境艺术中最有气势的一座彩色钢雕,呈螺

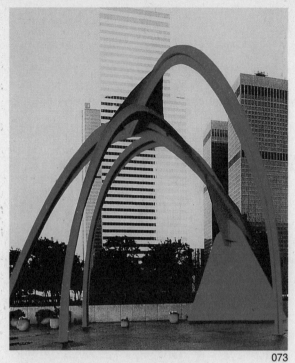

073

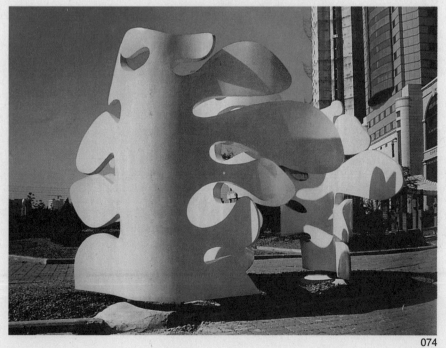

074

073.《四个拱》，考尔德。
　　以钢结构的弧形、鲜红的
色彩，放在理性的建筑群中，使
环境产生了巨大的变化，一种
强烈的亲和性，消解了冷峻和
强直。

074.《生命》，彩色钢板，陈妍
音。
　　用钢板加工成有机生命形
式，涂上纯度极高的黄色，在蓝
天和建筑的衬托下，像青春之
灵飘舞在自由的空间之中。

075.《银河》，亚历山大·利伯曼。

用不同角度切削下的钢管涂上红色。这种看似脆弱的椭圆形管段，经他以不同形式组合起来，置于环境之中，与环境形成鲜明的对比。

076.《银色幽灵》，铁，伯恩哈特·卢因布尔。

在雕塑上喷涂近似于雪景的灰蓝色，与整体环境融为一体。

075

076

　　是环境艺术中最有气势的
一座彩色钢雕，呈螺旋上升的
巨大构筑物，在阳光下变得透
明轻盈，如双翼向上升腾。

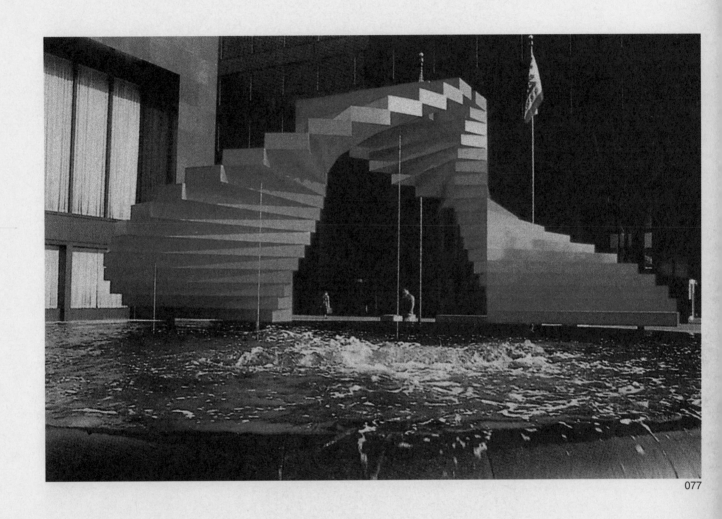

077

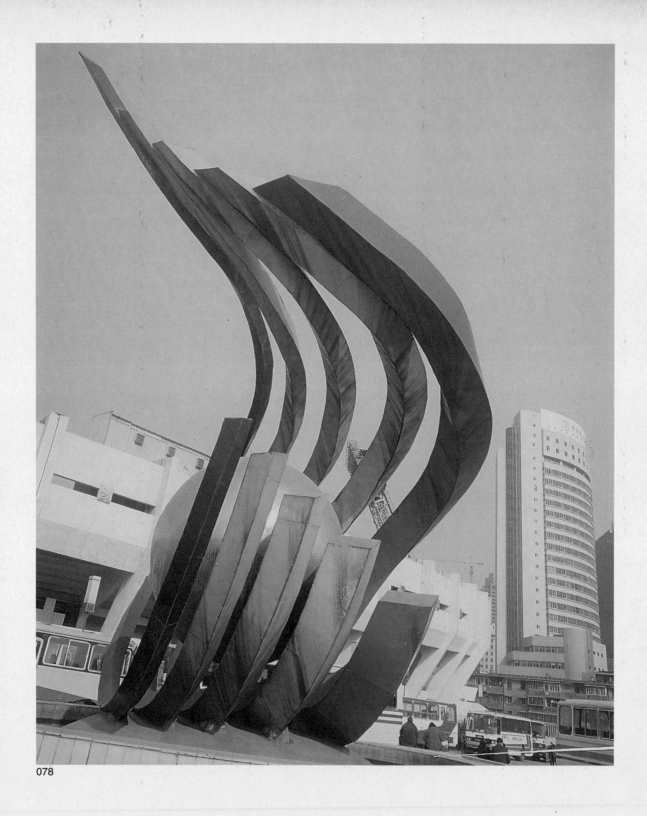

078

旋上升的巨大构筑物，在阳光下变得透明轻盈，如双翼向上升腾，钢结构高强度的可能性给艺术家插上了理想的翅膀。谭云的《虹》（图078）将奥运的五色环变为五根卷曲升腾的彩虹。作品用不锈钢加工成具有强烈动势的彩色线，表达体育运动多姿多彩的形式和生命运动的内在节律。作品放在体育场与周边环境求得了和谐。

078.《虹》，不锈钢着色，谭云。
　　奥运的五色环变为五根卷曲升腾的彩虹。

079.《破旧衣服中的维纳斯》，水泥、云母和旧衣服，米切兰吉洛·皮斯托莱托。
　　给我们展示了古典美学与现代艺术观念同构所生发的意义。一件是永久珍藏的维纳斯，堆放在维纳斯前面的是一堆废弃、准备再生的旧衣服。

（四）观念使废弃材料获得新生

米切兰吉洛·皮斯托莱托的作品《破旧衣服中的维纳斯》（图079）给我们展示了古典美学与现代艺术观念同构所生发的

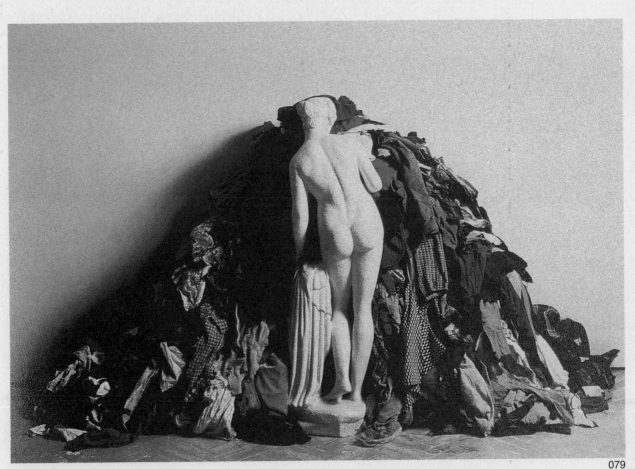

079

意义。一件是永久珍藏的维纳斯,堆放在维纳斯前面的是一堆废弃、准备再生的旧衣服。维纳斯是人们过去对理想终极的追求,它舍弃和隐藏了人的现实生活,一切目的都是为了完美的理想人生。破旧衣服在今天可以当成艺术品,是对每一个存在的人的生命历程的提示,旧衣服和衣服曾包裹的人的生存发生紧密的意义联系。破旧衣服的聚集,也是时空中人的生活和生命意义的聚集,每件衣服都有个故事,每件衣服都有一段人的历史。古典裸体雕塑拒绝织品的包裹,而人生活本身却常举办各式各样的服饰表演和展示推销。皮斯托莱托将裸体雕塑和旧衣服置放在一起的戏剧性效果,企图与观众将这种深刻的意义进一步沟通。朱成是一位非常眷恋过去文化图式的艺术家,作为一个艺术家他并不像文物收藏家那样以收藏价值来对待历史图像,而是以艺术家的眼光挖掘其文化和图式的现代意义,作品《怒》(图 080)是他《喜》、《怒》、《哀》、《乐》系列作品中的一件。艺术家自塑像高光部分由几千枚灰冷的古老麻将牌拼

080.《怒》,木底板、骨质麻将,朱成。
　　由几千枚灰冷的古老麻将牌拼成。作品直指游戏对艺术家自我的搏击,也发掘了器物对推进当代艺术的价值,生出器物反省器物的意义。

080

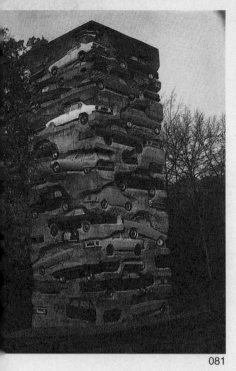

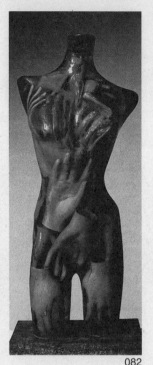

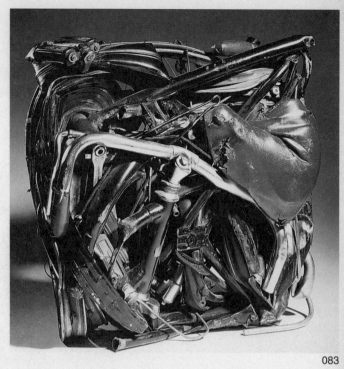

081 082 083

成。作品直指游戏对艺术家自我的搏击，也发掘了器物对推进
当代艺术的价值，生出器物反省器物的意义。阿尔芒是较早成
功的一位废旧艺术家（图081、082）。他将大众消费品于不起眼、
不在意之中赋予艺术的意义，他的集合废旧艺术品像古典英雄
纪念碑纪念英雄一样呈现给大众。他的这一观点与奥登伯格一
样，只不过阿尔芒的图式和手法趋于传统和古典。他的《提琴
塔》堆积的形式呈现古典的S形，形体关系精致而复杂，透出
精深的内在的古典性。赛撒的《压缩》（图083），将一辆自行车
挤压成一个正方块，自行车的零部件，如脚踏板、手把、坐垫
依然可见，这使人想到废品处理工人对废弃物强有力的处置方
式。赛撒的压缩作品从小车到可佩戴的首饰、形象的装置艺术
品与塑料模型。从经济角度考虑，最初迫使他使用便宜的材料
如废金属等。撇开这些构成品的回收性，赛撒的作品与波普和
新写实主义相联系。从另一种美学意义上讲，这种主张使用日
常的、被抛弃的、不和谐的物体作艺术，应归于达达与超写实
主义的丰富遗产。在阿姆斯特丹的宅群中，一段残破而未被清
除的废烟囱，被保留下来放在整洁的草坪上，倚躺在波光涟漪
的河岸边（图084）。这件工业的废弃物与考尔德·利伯曼色彩
亮丽的作品形式同样具有强烈的视觉冲击力，并更多地留下了

081.《长期停泊》，水泥、废旧
汽车，阿尔芒。

082.《躯干与手套》，化纤树脂、
塑胶手套，阿尔芒。
　　他将大众消费品于不起眼、
不在意之中赋予艺术的意义，
他的集合废旧艺术品像古典英
雄纪念碑纪念英雄一样呈现给
大众。

083.《压缩》，塞撒。
　　将一辆自行车挤压成一个
正方块，自行车的零部件，如脚
踏板、手把、坐垫依然可见，这
使人想到废品处理工人对废弃
物强有力的处置方式。

084.《倒塌的烟囱》，默尔曼·
马克金。
　　这件工业的废弃物与考尔
德·利伯曼色彩亮丽的作品形
式同样具有强烈的视觉冲击力，
并更多地留下了人类的历史足
迹。

084

　　人类的历史足迹。创作这种废弃艺术品，环境是很重要的，蓬
皮杜文化中心放一堆垃圾它可能是一件了不起的艺术品，如果
放在杂乱的地方它就是一堆实在的垃圾。利用废弃的水泥块、
砖石涂上色彩，在草坪上组构起来，并以整洁的建筑作背景，
构成别致的景观，这种相反相成的手法，另有一番艺术韵味，
丰富了审美的多样性（图 085）。托尼·克拉格《非圣洁的灵》（图
086），用废弃的工业产品拼贴成人形，在艺术界引起强烈的反
响。凡·高有一封给他弟弟的很美的信，该信描述：一次他散
步，发现一片难以想象的、充满怪奇物体的形式和颜色的风
景，这道美丽的风景就是一堆当地的塑料垃圾。19世纪以来，
艺术家已意识到，工业社会的产品，具有一种新的审美冲击
力。

（五）利用环境的反光材料

　　这件坐落在丹佛市会议中心前的广场上的作品（图 087），
屹立在水泥和草坪相间的不同平面上，形状像大海中的礁石，

085. 大卫·范德科普。

利用废弃的水泥块、砖石涂上色彩，在草坪上组构起来，并以整洁的建筑作背景，构成别致的景观，这种相反相成的手法，另有一番艺术韵味。

086.《非圣洁的灵》，托尼·克拉格。

用废弃的工业产品拼贴成人形，在艺术界引起强烈的反响。

085

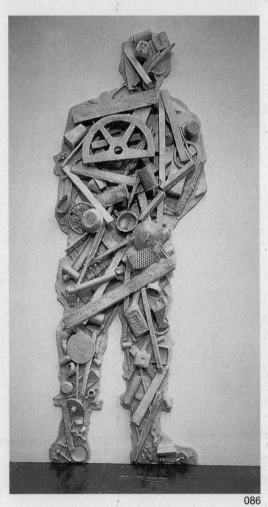

086

由镜面玻璃制成。作品以周边环境景象替代自身的存在，不断反射着树、云、街景和行人，像潮汐一样反映出四季的变化，斗转星移。当你从一定距离以外透过这座高原城市的清新空气看这座雕塑时，你就仿佛看到一个自然和都市配合而成的结晶体。这个硬质的水晶体破土而出，人们被那像水一样蓝、闪烁着光彩的世界所迷住。由于作品仿佛是外星球的残片，它唤起人重审自己的生活世界，转瞬间看见了原来那毫无玷污的世界状态，本以为非常熟悉的地球，实际上成了一无所知的外星球。菲利克斯·卢林的《混合》(图 088) 利用镜面反射，构成一幅美丽的山水，这幅美丽的山水会随着光色的变化而变化，一日不同，一月不同，一年不同。D·格雷姆的作品《汉堡的双层三角形凉亭》(图 089) 是个利用反光的例子，小结构的诸墙，既是透明的，又是反射的，使凉亭在视觉现实里产生一种令人迷惑的效果，观众无法确定什么是通过墙所看见的，什么是由反射形成的，空间变得难以确定而产生幻觉。马克是位精力旺盛的艺术家，不但将作品做到冰山中，还在荒无人烟的阿尔及利亚大沙漠中植入能反射光的金属柱(图 090)，使大漠荒原有了人的艺术和思想。

087.《丹佛会议中心》，镜子、水泥，罗伯特·贝伦斯。

屹立在水泥和草坪相间的不同平面上，形状像大海中的礁石，由镜面玻璃制成。作品以周边环境景象替代自身的存在。

088.《混合》，不锈钢、青铜，菲利克斯·卢林。

利用镜面反射，构成一幅美丽的山水，这幅美丽的山水会随着光色的变化而变化。

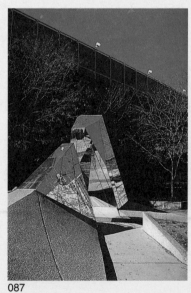

087

088

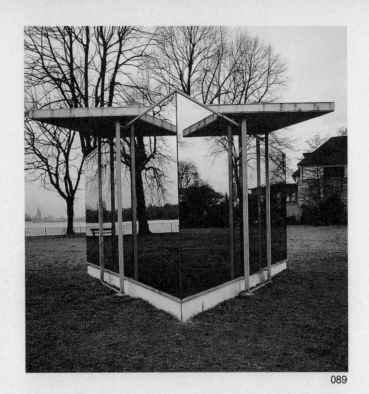

089

089.《汉堡的双层三角形凉亭》，D·格雷姆。

小结构的诸墙，既是透明的，又是反射的，使凉亭在视觉现实里产生一种令人迷惑的效果。

090.《向下倾斜而闪耀的光》，马克。

在荒无人烟的阿尔及利亚大沙漠中植入能反射光的金属柱，使大漠荒原有了人的艺术和思想。

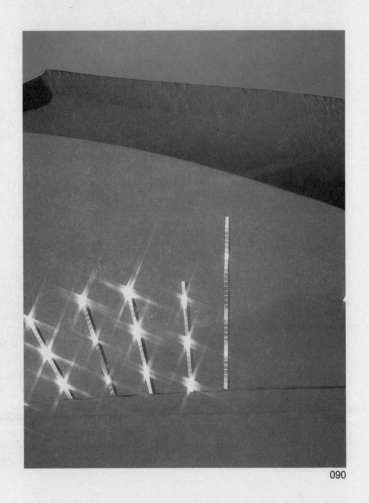

090

（六）光作为空间造型的表现

　　激光作为多维度空间造型，还是一门新艺术。卡尔·菲德列·留特斯瓦的空间激光艺术作品（图091），在蓬皮杜文化中心这座充满法国梦想的建筑上空飞翔。激光艺术给未来的空间艺术带来了极大的潜能，这种可随意塑造形象的方式，随着科技的发展会生出更多的表现形式，给雕塑家开辟了虚拟的想象空间。这种表现方式很多人都可以掌握，光在未来的空间艺术领域里将有广阔的发展前景。做光艺术的早期艺术家奥本海姆，将一束强烈的光抛洒在水面上，在视觉上呈现为一座桥，但这座桥是无法渡越的（图092）。德国艺术家鲁格·盖德斯是一位非常理性的艺术家，他用霓虹灯在公园绿地（图093）或建筑物上表达文字的模糊语义，使文字意象有多方向延伸。近来他还在城市上游的沼泽和河流上做了一些船，这些船具有生态意义，它们载着绿树、花鸟一起开向城市，去净化城市被工业社会造成的污染。用青铜铸造的树和树上的反光凸镜，构成了一组雕塑（图094），反光镜将环境反映在树上，阳光、云、绿树、建筑街景，都成了枯树上的果实，死亡和虚拟的景象立在都市之中，作者试图在向人们诉说一种思想。洛杉矶三和银行大厦前的水池中，一座高5米的方形石基上矗立的一对高32米

091.《蓬皮杜中心上空的激光光环》，卡尔·菲德列·留特斯瓦。

　　激光作为多纬度空间造型，还是一门新艺术。卡尔·菲德列·留特斯瓦的空间激光艺术作品，在蓬皮杜文化中心这座充满法国梦想的建筑上空飞翔。激光艺术给未来的空间艺术带来了极大的潜能。

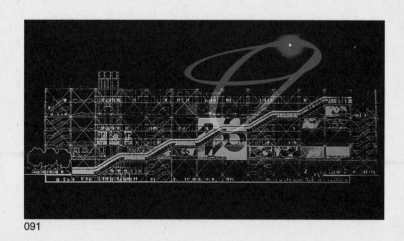

091

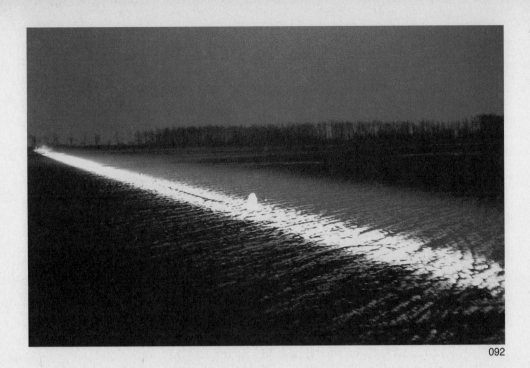

092.《二极性》，奥本海姆。
　　将一束强烈的光抛洒在水面上，在视觉上呈现为一座桥，但这座桥是无法渡越的。

092

的青铜柱，碑名为《洛杉矶重点》（图095）。这一座以火光表现的作品，在冷峻的城市里面显得热烈而有生气，火焰从缝隙中喷出来，火光飘忽变化，极为壮观。火成了雕塑家使用的材料。以火与行为表现为语言的日本艺术家三上浩却有着东方的独特方式。他说："我相信自古万物都是不断变化、消亡，又变形而再生的过程，宇宙因创造、保持、破坏三个状态而存在，没有终结地反复变幻。我的作品作为形态表现时，是造型于破坏、创造、保持这三者之间的变化。同时，我又把自己创作的作品破坏，再重新进行创造，我把原材料砸碎，在砸碎的同时，取它的破片、粉尘，黑暗中闪光的火花、响声等造型，制作反映的是由于自然的破坏也就接受了的样子。我是把地球的一部分作为自身的美术馆考虑的。"（图096、097）三上浩以微小、个人的经验，思考到了宇宙的关系和雕塑造型根本性的问题，表现极端，思想深远，传达出东方文化孕育的艺术家的独特性。

093.《伊甸园的东方》，鲁格·
盖德斯。

用霓虹灯在公园绿地或建
筑物上表达文字的模糊语义，
使文字意象有多方向延伸。

094.《洛杉矶重点》，青铜、火，
FRIC ORR。

这一座以火光表现的作品，
在冷峻的城市里面显得热烈而
有生气，火焰从缝隙中喷出来，
火光飘忽变化，极为壮观。

095.范托思·帕克利。

用青铜铸造的树和树上的
反光凸镜，构成了一组雕塑，反
光镜将环境反映在树上，阳光、
云、绿树、建筑街景。

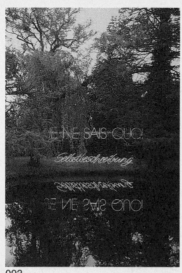

093

094

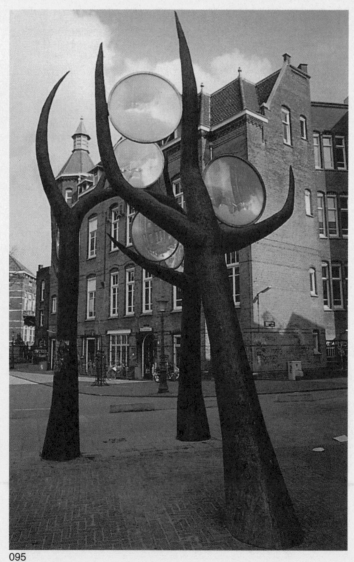

095

096.《石光》，三上浩。

097.《石光二号》，神锅石一号、三上浩正在制作，三上浩。

　　把地球的一部分作为自身的美术馆考虑的。三上浩以微小、个人的经验，思考到了宇宙的关系和雕塑造型根本性的问题。

096

097

（七）现代材料的使用

　　每个历史时期的材料发现和使用，都代表着那个时代的鲜明特征。从原始社会使用石器开始，对石、木、陶、青铜、铁、钢、玻璃、石膏、纤维、布、纸、光、气体、气味、信息波、记忆材料和雕塑家自身等媒材的使用进程，就是一部雕塑发展的历史。雕塑的开放也是向材料的更多可能性开放，对传统材料的使用在于观念的更新，对新材料的使用在于怎样把握和表达。布鲁斯·比斯利总是对实验新技术、新材料感兴趣。1960年以来，他用压热器创作巨大的铸模丙烯酚树脂透明雕塑，作品《L·Aplolymon》（图098）是这些透明作品中的第一件，其内外图式因弥漫在作品中的光与色而得到戏剧性的表现。这种图式形成他日后作品的特征，不锈钢、科顿钢，还有青铜，连同用来为他的雕塑设计模型的复杂的电脑程序，都被应用。用电脑程序制作模型，再翻铸或制作。在成功创作了一系列此类作品后，他转向制作水晶结构、六角形图式的作品。《TYAG AMON》（图099）将人的思维、想象用物质和空间形式梦幻般地表现出来。他对新材料的大胆实验探索，取得的成就，对造型艺术的雕塑来说是对一个时代的贡献。另一位使用有机玻璃做艺术的雕塑家约翰·萨弗尔的作品《缠绕·31》（图100）、《多面立方体V》（图101），有机玻璃兼有滞留、反射色彩和空气，可被视线穿透的物理特性，以及雕塑家可随意造型的特点。所以有机玻璃在体积、重量和空间之间进行了连接。加波的作品，经常使用这种透明的材料。拉斯·鲁伯特使用高分子材料在室内外的公共环境中创作"特定场景"雕塑（图102），他的作品接近比喻、象征和有机的意象，通常是安置在小道旁边、休息座周围，并利用活动部件或者水的物理原理产生运动。利用光学原理使作品变得五光十色，现代意味十足。吉村益信用霓虹灯管、亚克力玻璃等制作作品（图103），这件被称为《莎朗拉敏斯皇后》躯体里流动彩色的类似于神经和血管的线，两件变压

器和输电线固定在下端的箱子里，于是皇后变得透明和洁净，连输送能量的设施都清晰可见。用发磷光的聚氨酯做作品的女雕塑家林达·本格里斯（图104），她的作品《为了阴影：处境与环境》用聚氨酯喷涂使其朝下流淌，这些形式又像是从墙里面渗出来，产生一种戏剧效果，当光照在物体上时，发磷光的颜料和怪异的形体增强了戏剧性，犹如一部恐怖片中变异的生物，幽灵般地向人的空间包围过来。本格里斯运用现代材料的作品，向现代人警示着人的处境和生存状况，以及人为因素对人造成的危害。

098.《L·Aplolymon》，铸模丙烯酸，布鲁斯·比斯利。

其内外图式因弥漫在作品中的光与色而得到戏剧性的表现。这种图式形成他日后作品的特征，不锈钢、科顿钢，还有青铜，连同用来为他的雕塑设计模型的复杂的电脑程序，都被应用。

099.《TYAG AMON》，丙烯酸、树脂抛光，布鲁斯·比斯利。

将人的思维、想像用物质和空间形式梦幻般地表现出来。他对新材料的大胆实验探索，取得的成就，对造型艺术的雕塑来说是对一个时代的贡献。

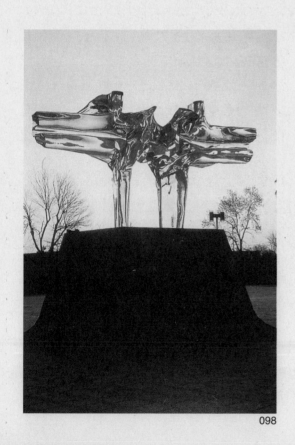

098

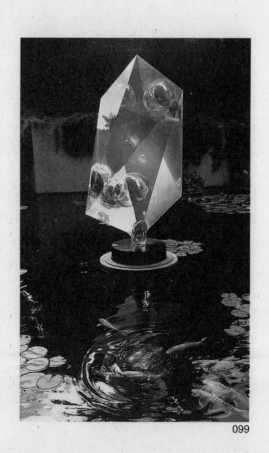

099

100.《缠绕·31》，透明有机玻璃、抛光的黄铜座，约翰·萨弗尔。

101.《多面立方体V》，透明有机玻璃、铸造青铜底座，约翰·萨弗尔。

有机玻璃兼有滞留、反射色彩和空气，可被视线穿透的物理特性，以及雕塑家可随意造型的特点。

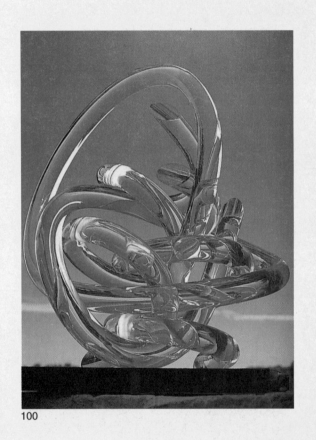

100

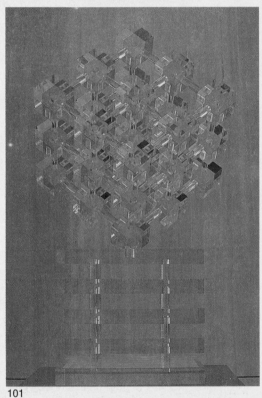

101

102. 拉斯·鲁伯特。
使用高分子材料在室内外的公共环境中创作"特定场景"雕塑，他的作品接近比喻、象征和有机的意象。

103.《莎朗拉敏斯皇后》，霓虹灯管、亚克力玻璃等，吉村益信。
躯体里流动彩色的类似于神经和血管的线，两件变压器和输电线固定在下端的箱子里，于是皇后变得透明和洁净。

104.《为了阴影：处景与环境》，发磷光的聚氨酯，林达·本格里斯。
用聚氨酯喷涂使其朝下流淌，这些形式又像是从墙里面渗出来，产生一种戏剧效果。

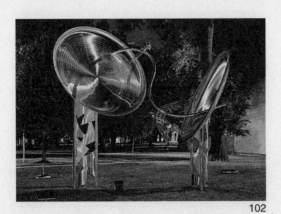

102

103

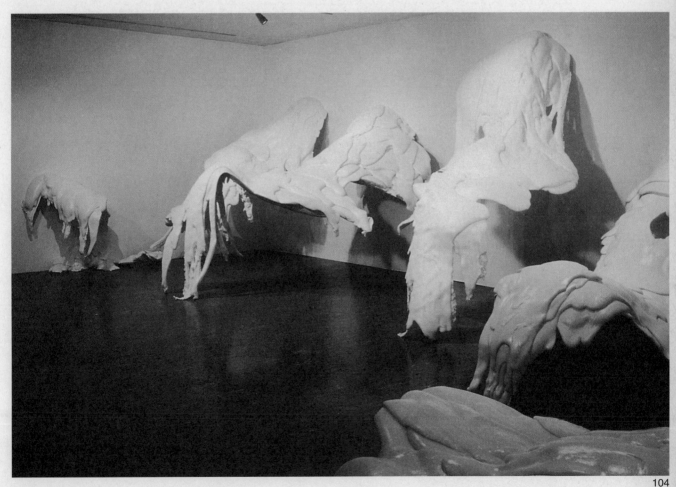

104

The Open Model Boundary

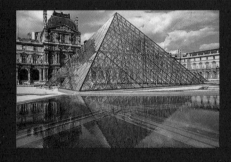

3

开 放 的 形 态 边 界

20世纪下半叶，雕塑除在空间、时间、材料、语言、文化、观念等方面探索中取得了巨大成就外，也向形态边界的开放做出了种种努力。尽管我们在区分这种边缘的界线时有些困难，但作者对雕塑本质的把握与物质维度空间内在逻辑性方面，仍然在形态上有差别，并不是天马行空，无边无界。边缘地带是诱人的，艺术以开放的态势全方位发展，有许多艺术家乐此不疲，大胆探索，做出令人羡慕的成绩。

（一）雕塑与建筑的亲缘

在 1996 年的威尼斯双年展上，丹尼斯·奥本海姆的作品《铲除邪恶的工具》（图105）是一件直接使用了建筑的结构和图式而做的雕塑作品，不同的是这件作品使建筑完全倒了过来，屋顶尖着地，失去了作为建筑的基本功能。这种大胆的构想、突兀的处理，加上采用教堂的人文背景和作品名称的意义，产生了一种不可知的力，这种力来自上帝，或者说来自艺术家本

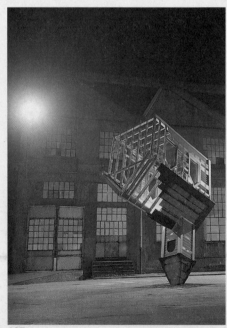

105.《铲除邪恶的工具》，镀锌铜、做阳极氧化的穿孔铝、透明的红色威尼斯玻璃，丹尼斯·奥本海姆。
是一件直接使用了建筑的结构和图式而做的雕塑作品，不同的是这件作品使建筑完全倒了过来，屋顶尖着地，失去了作为建筑的基本功能。

105

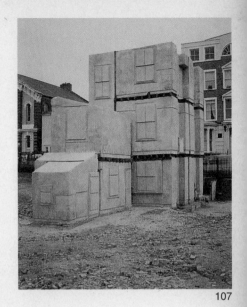

106 107

人更为贴切。作者将建筑像玩具一样倒立，又将宗教信仰的场地直接作用信仰本质，这就说明了艺术家的大胆和聪慧。建于卡塞尔·乌特蒙美术馆旁，很容易被人当作公共厕所的雕塑作品，并不将建筑倒过来或者倾斜，作品保持了建筑的外观，对材料、力学结构都按建筑常规处理，但里面却没有使用功能。作品反常发挥想像力的做法，将司空见惯的平庸的东西直呈给观众，其深度的思考，再加上卡塞尔的学术氛围，它仍然成了一件力作（图106）。雷切尔·怀特里德的作品《无题》(房子)（图107）用混凝土把一处被遗弃的维多利亚时代的房子内侧翻铸出来，带给建筑幻影般的否定力量。由于充满忧郁的、失落的、幽灵出没般的感觉，作品表现了深刻的缺席迹象，如同一处石棺或神秘的墓，这奇怪的作品留住了已逝的时间和生活的记忆。因其作为一个暂时和特定地点的项目来规划，三个月后，这件在技术上野心勃勃的作品在争论中遭到拆除。对领悟的人，它是一座日常生活的纪念碑；对另一些人而言，它是伦敦东端格罗夫路荒地上的一处污点。怀特里德还铸造了许多较小规模的家用品，提取里面的各种内空间，将虚空间转换为实空间，达到视觉感受的陌生和意外。他常用石膏，最近用玻璃纤维与橡胶，将衣服、旧房子、浴缸与热水瓶内侧翻制成雕塑，激起逝者如斯的感觉。威廉·金的作品《看》（图108），表达了人与建筑的一种关系。这个在建筑里面站立不直的人将上半身探出了窗外，但他并不感到恐惧和不适，反而显得很优雅。金是一个

106.《什么都没有》，砖着建筑材料，佩尔·柯克比。

作品反常发挥想像力的做法，将司空见惯的平庸的东西直呈给观众，其深度的思考，再加上卡塞尔的学术氛围，它仍然成了一件力作。

107.《无题(房子)》，混凝土、石膏，雷切尔·怀特里德。

用混凝土把一处被遗弃的维多利亚时代的房子内侧翻铸出来，带给建筑幻影般的否定力量。

108.《看》，铝，威廉·金。

　　表达了人与建筑的一种关系。这个在建筑里面站立不直的人将上半身探出了窗外，但他并不感到恐惧和不适，反而显得很优雅。

109.《永远的家园》，木、丙烯，刘春尧。

　　将逝去的记忆塑造在高楼大厦包围的空间里，木质方框组构的空间被涂上嫩绿的色彩，古老的历史和模糊的记忆被艺术家赋予了新的生命。

108

109

110

对人类处境敏感的观察家，他的作品中带有一种温柔的幽默与友谊和略带讽刺的感觉。他在处理巨大尺度的公共艺术作品中追求一种与维度相矛盾的轻盈和典雅。出生在山城重庆的刘春尧深深眷恋吊脚楼、穿斗房，《永远的家园》（图109）将逝去的记忆塑造在高楼大厦包围的空间里，木质方框组构的空间被涂上嫩绿的色彩，古老的历史和模糊的记忆被艺术家赋予了新的生命，空间则成为了艺术家精神的永远家园。白点公园一座两层的草殿，坐落在几棵大橡树之间的草坪上，这是赫布·帕克关于建筑、人、自然的一个概念作品（图110）。他采用铁和植物这种比混凝土更易消逝的材料，造成一座建筑，围上铁栏，并不让人进去，但又有意置于人们最容易见到和路过的地方。作者的观点是："我的作品正在进化，与转瞬即逝的特质一样被认作是对建筑文明以及与自然互动的隐喻，一个在宇宙中生长与腐蚀的微观世界。对我而言这件作品是对自然权力的一种

110.《围栏、通道》，铁、植被等，赫布·帕克。

采用铁和植物这种比混凝土更易消逝的材料，造成一座建筑，围上铁栏，并不让人进去。

111.《蒙特惠克塔》，卡拉特拉瓦。

　　充分利用现代材料在结构上的可能，大胆以倾斜、悬挂相结合，将体量减到最低限度，使形体和空间焕发出奇异、迷人的独特魅力。

112.《科尔瑟罗拉塔》，诺曼·福斯特。

　　其细长的水泥井架，支撑着256米高塔的全部重量，主结构悬置的各平面在离地65米至132米之间，115米有一间向公众开放的了望台，这里可俯瞰巴塞罗那城的景观。

短暂的纪念，服务于在自然秩序里一种对系统延续的肯定。"他坚持"使用普通的有机材质做一个诱人的自然结构"。这些话表达了艺术对物质与自然关系的关怀。

（二）建筑师的雕塑情结

　　建筑师对雕塑的知觉总是那么敏感而倾心。因为建筑师和雕塑家都在物质和空间维度中寻找自我。不过建筑师更多受到设计出的一些使用空间的限定。但建筑师有时也偏重审美功能向雕塑的边界开放。1992年巴塞罗那奥运会，建筑师卡拉特拉瓦为西班牙电信公司设计了一个发射塔（图111）。他不是按一般的塔建造，而是充分利用现代材料在结构上的可能，大胆以倾斜、悬挂相结合，将体量减到最低限度，使形体和空间焕发出奇

111

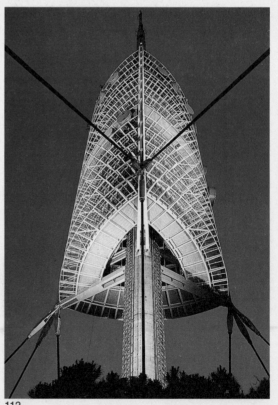

112

异、迷人的独特魅力。与"蒙特惠克塔"不远处同时建了一座"科尔瑟罗拉塔",两塔遥遥相望,其造型别具风格(图112)。此塔由三大部分构成:一段直径4.5米、高209米的水泥井架,一个13块平面构成的中段结构和把整个构架固定在山坡上的预应力钢拉索。13个平面由一段敞开的不锈钢栅栏沿边围合,悬置在由三个主要的垂直钢构架组成的井架上。这悬置的结构和23层的建筑物与电力设备楼房一样高。其细长的水泥井架,支撑着256米高塔的全部重量,主结构悬置的各平面在离地65米至132米之间,115米有一间向公众开放的瞭望台,这里可俯瞰巴塞罗那城的景观。这两座塔在造型上都强调了艺术的审美功能,最大限度地挖掘了利用材被认作是料处理结构的潜在因素。其艺术的独到、想象的大胆,可以说是西班牙艺术的沃土培育了人们敬仰的大师。设计《蒙特惠克塔》的建筑师卡拉特拉瓦,在法国里昂设计的《萨托拉火车站》(图113),其外观像鹭鹰展翅,结构恢宏的入口大厅似乎要一根根地表现翅膀上的长羽毛。月台屋顶大跨度的金属桁架极富力度,像雕塑的仿生学,将有机生命的意象传达出来。用大尺度的建筑空间来表达纯审美的理念,需要投资方的见识和胆略,法国具有这方面的眼光。这些造型只有亲临现场才能获得这种空间感觉,就像巴黎新凯旋门,在图片上只是一个极简的几何方框,用手都可以握住,可是,当你站在这座高110米的建筑下面,空间的巨大能量将人逼压至一个小点,这时你才会领略到空间的力量以及建筑师对空间的把握和理解。丹尼斯·拉明创作的巨大水晶块建筑,把建筑师从水平、垂直的束缚中解放出来,像雕塑家一样自由而随心所欲地整合外形和空间(图114)。与这件坐落在巴黎市郊没有背景限制的作品相比,使我们想到建筑大师贝聿铭建立在卢浮宫入口的玻璃金字塔(图115)。卢浮宫的古典建筑之中突生一座现代水晶金字塔,这种视觉图式的冲突,相反相成的理念,非一般人所能思想,接受者的勇气和眼光受到了极大挑战,从而为古典与现代的视觉冲突开辟了一条新思路。这是东方建筑师赠给法兰西的一段真实的历史、思想和情感。建筑师自己解释到:"我想要通过建筑来表现音乐。但怎样才能算这个时代的音乐?这是一种从传统分离出来,是一种反叛的感觉,有一种关于'活力'的尺度。玩摇滚音乐那一代人对我们这一代人而言,对这个想法有更彻底的理解。每件事物都

在向前发展，无论你喜欢与否。"很难想象还有哪位建筑师在当时那种情形下，能把这座古老的纪念碑作为一个建筑的神经中枢和流行文化的象征来思考。日本建筑师将水泥和钢铁这种材料的功能美感与欧几里德的数理几何结合起来，并强化这个概念，使之更加单纯，与极简主义相联系。《长崎港终点建筑》（图116）是长崎外贸港实施2001年计划中的一座建筑，是这个庞大计划的开端。《意大利塑料物质科学研究实验室》（图117）的造型更像一个雕塑，外观设计隐蔽了采光和通气的功能，强化了抗地震和建造的速度，这一切它又都符合了这座建筑的实用功能。钢架和软棚的大量使用，使建筑的造型样式发生了很大的变化，材料决定了形式的可能。建于西班牙毕尔巴鄂市的《毕尔巴鄂·古根海姆博物馆》（图118）大量使用金属，使用的钛板总面积达2.787万平方米。由于内外空间无序的造型，没有一个地方雕塑，所以复杂的设计不借助电脑是不可能完成的，这座建筑更像立在室外的大型纪念碑，一座由建筑家设计的雕塑。

（三） 对文化资源的态度

一切成为过去时的文化艺术都是人类共享的文化资源。对传统资源的再思考、再利用，不但可以强化传统资源的价值，又可作深度的文化思考，并生成新的文化意义。约翰逊的《已见过的午餐》（图119）将莫奈的油画《草地上的午餐》进行空间的转换，使平面变为立体，使虚拟的维度变为占有空间的实际维度；使墙上挂的画，变为空间中一组雕塑。观众在空间中重访这位画家，人们通过这些享受休闲的雕像想起画家经历的场景：跳舞、野炊、煮咖啡等活动，而进入绘画世界的过去时空，从真实维度体验绘画中的意境。约翰逊最近还完成了雷诺阿、凯耶博特、凡·高等著名印象派画家的系列作品。《衍射出光的石麒麟》（图120），是复制古典著名雕塑，中间凿空，钻孔连接内外空间，在内空间布灯。作品基本思路是对传统文化资源

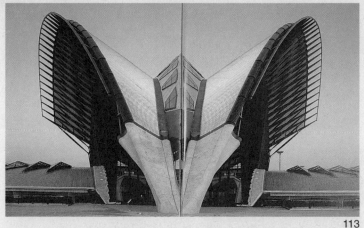

113

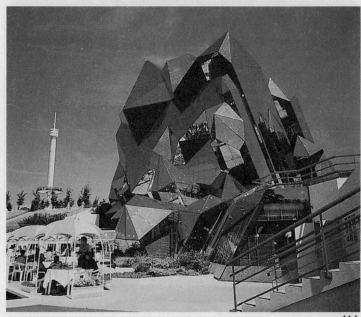

114

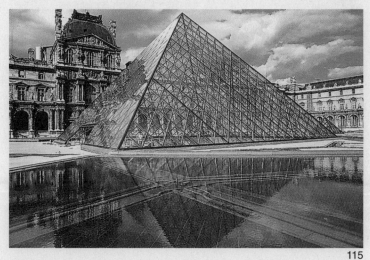

115

113.《萨托拉火车站》,卡拉特拉瓦。

外观像鹫鹰展翅,结构恢宏的入口大厅似乎要一根根地表现翅膀上的长羽毛。

114.丹尼斯·拉明。

巨大水晶块建筑,把建筑师从水平、垂直的束缚中解放出来,像雕塑家一样自由而随心所欲地整合外形和空间。

115.《卢浮宫金字塔》,玻璃、钢,贝聿铭。

卢浮宫的古典建筑之中突生一座现代水晶金字塔,这种视觉图式的冲突,相反相成的理念,非一般人所能思想,接受者的勇气和眼光受到了极大挑战,从而为古典与现代的视觉冲突开辟了一条新思路。

116.《长崎港终点建筑》，高松伸。

是长崎外贸港实施2001年计划中的一座建筑，是这个庞大计划的开端。

117.《意大利塑料物质科学研究实验室》，萨姆扬合伙人公司。

外观设计隐蔽了采光和通气的功能，强化了抗地震和建造的速度，这一切它又都符合了这座建筑的实用功能。

118.《毕尔巴鄂·古根海姆博物馆》，钛金板等，盖里。

西班牙毕尔巴鄂市的《毕尔巴鄂·古根海姆博物馆》大量使用金属，使用的钛板总面积达2.787万平方米。

116

117

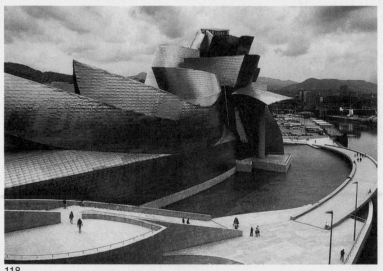

118

的再利用，使体量雕塑转为空间形式的雕塑。原雕塑外形成了内外空间的界面。新增一个可利用的内空间，在雕塑的内空间布灯，改变了光作用于雕塑的传统方式，即光—人—雕塑，人在光与雕塑之间，靠光反射雕塑的明暗起伏，体会雕塑的意义。灯光置于雕塑里面，人—雕塑—光，人体会到的是传统雕塑的文化图式和光作用下新的图式意义。阿曼在他的《大维纳斯》的作品中，将铸铜的古典维纳斯多角度剖开，保持在可以想象连接的空间位置上（图121）。维纳斯的图式通过视觉回忆、想象连接而还原，这样的视觉思维是艺术家有意设置的过程，虚实变化、影像续断、内外空间交错丰富了造型，生成更多的意象。基思·哈林用大卫的头像涂上色彩遍画自己的艺术符号，而传达出时代特征（图122）。付中望在传统资源中发现了可资利用的文化图式。他从建筑和家具的结构中将榫卯图式解构出来，作为雕塑的造型语言和文化象征来表达。一方面它提示这种图式的历史文化意义，另一方面这种图式意象与人的思想、行为、性别和文化背景等发生持续的关联，具有无穷延展的可能性（图123）。资源是一个可能，可以上升到理论的高度进行总结，不断推进，成为一种具有普遍意义的思想。艺术家的一生能做好一件事已非常不容易，这件事对艺术史是一个贡献，就体现了作为一个艺术家的价值。

119.《已见过的午餐》，铸铜，小丁·西沃德·约翰逊。

将莫奈的油画《草地上的午餐》进行空间的转换，使平面变为立体，使虚拟的维度变为占有空间的实际维度；使墙上挂的画，变为空间中一组雕塑。

120.《衍射出光的石麒麟》，青砂岩、灯光，邓乐。

这是复制古典著名雕塑，中间凿空，钻孔连接内外空间，在内空间布灯。作品基本思路是对传统文化资源的再利用。

119

120

121

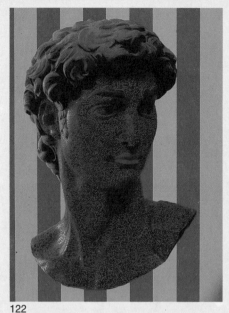

122

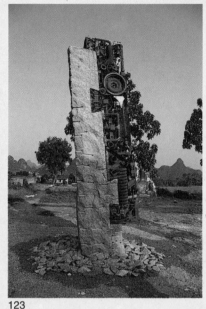

123

121.《大维纳斯》，青铜上彩与黄铜连接、线，阿曼。

维纳斯的图式通过视觉回忆、想象连接而还原，这样的视觉思维是艺术家有意设置的过程，虚实变化、影像续断、内外空间交错丰富了造型，生成更多的意象。

122.《无名》，玻璃钢，基思·哈林。

用大卫的头像涂上色彩遍画自己的艺术符号，而传达出时代特征。

123.《异质同构》，石、废铁，付中望。

图式意象与人的思想、行为、性别和文化背景等发生持续的关联，具有无穷延展的可能性。

（四）雕塑与绘画、光影

杜布菲直接将自己的绘画作品做成雕塑，其风格形式独特，色彩亮丽，并在公共环境中大量建造。人们显然接受并喜爱这种消解维度、起伏和空间的作品（图124）。维奥拉·弗雷，一个在陶雕上作画的艺术家，红、蓝、白的色彩组合，如果不放在自然的环境中，人们还以为是一些绘画作品（图125）。利希滕斯坦在铝合金上彩绘的方法也很受欢迎，世界许多城市都有他的作品（图126）。巴塞利兹在绘画式的木雕上涂上色彩表达了一个画家对雕塑的理解（图127）。圣法尔用色彩将造型世界变得花花绿绿（图128）。雕塑删减空间维度，强调色彩表现，为雕塑的丰富性做出了贡献。克劳斯·卡梅里奇斯的《虎》（图129）将光影用在雕塑上，从一定的角度欣赏他的作品，呈现在你面前的会是一只猛虎，但改换角度和方位，看到的却是一堆片材。这样的作品还有贝多芬的头像等。

（五）雕塑与现成品

　　大卫·马奇将印刷品组成穿墙越室的阵式，像舰队一样突然铺天盖地涌卷而来，面对这些平时单薄的纸本，使人愕然和惊恐，它们将居室的钢琴、物品、油画、电视等能卷走的都席卷而去，它们甚至袭击雕塑、汽车和推土机，让这些有巨形体量和强大动力的东西失去功能（图130）。这种惊心动魄的力量使人联想到数字这个并不起眼的东西对当今人的生活、工作、行为和价值观的巨大冲击。可见大卫·马奇是一个很能把握时代特征的艺术家。安东尼·戈莫里的《欧洲田野》（图131）由35000个小人组成，塞满了整个展览馆。所有小人精确但不严格，每个手一样长，比例类似，但又有自己的性格。这是群落的欢庆，日常人性的欢庆，当其大量放在一起时，它们的眼睛转向陈列空间的入口处。作者把观众也带入这种安排中，迫使观众自省。当你确认自己只是其中一分子时，对心灵深处的冲击是强烈而持久的，戈莫里曾经构思在中国美术馆做一次这样的展览，当他现场看过秦兵马俑后放弃了。雷诺为第四十五届

124.《可移动的景观》，14种元素混合合成聚酯，杜布菲。
　　直接将自己的绘画作品做成雕塑，其风格形式独特，色彩亮丽，并在公共环境中大量建造。人们显然接受并喜爱这种消解维度、起伏和空间的作品。

124

99

125.《两个女人与一个世界》，
釉陶，维奥拉·弗雷。

在陶雕上作画的艺术家，
红、蓝、白的色彩组合，如果不
放在自然的环境中，人们还以
为是一些绘画作品。

126.《笔触》，铝着色，罗伊·
利希腾斯坦。

在铝合金上彩绘的方法也
很受欢迎，世界许多城市都有
他的作品。

125

126

127

128

129

127.《男性图尔索》，木材，巴塞利兹。

在绘画式的木雕上涂上色彩表达了一个画家对雕塑的理解。

128.《亚当和夏娃》，圣法尔。

用色彩将造型世界变得花花绿绿。

129.《虎》，克劳斯·卡梅里奇斯。

将光影用在雕塑上，从一定的角度欣赏他的作品，一只猛虎呈现在你面前，但改换角度和方位，却是一堆片材。

威尼斯双年展做的作品《人的空间》(图 132) 是一个无法搬运的室内装置的变异形式。艺术家说："该作品有意创造一种和我们灵魂的联系。灵魂是我们身体忠实的反应，它产生欲望与烦恼。"尽管头骨可以充分理解为一种过于沉重和异常明显的对人类努力之虚空的象征。作品真实的情境只有当你一个人站在里面，为无数人类过去存在者的形象所包围才会感觉到。这些形象在人心中逐渐明确成为艺术家努力表达的时空中生死本性经验的象征，心理空间以此构成过去与现在的桥梁。安东尼·戈莫里的《床》(图 133) 是一件既忧伤又幽默的作品。这个面包床上有两个艺术家身体的影像，人与食品叠印在一起，从画面上感到面包和人影一起正在慢慢腐烂。他的另一件作品《柱》(图 134) 将一棵大树去掉枝，在树干顶端站立一个孤独的远眺

130.《火的燃料》，大卫·马奇。
　　将印刷品组成穿墙越室的阵式，像舰队一样突然铺天盖地涌卷而来，面对这些平时单薄的纸本，使人愕然和惊恐，它们将居室的钢琴、物品、油画、电视等能卷走的都席卷而去，它们甚至袭击雕塑、汽车和推土机，让这些有巨大体和强大动力的东西失去功能。

130

131

131.《欧洲田野》，红土烧陶，安东尼·戈莫里。

由35000个小人组成，塞满了整个展览馆。所有小人精确但不严格，每个手一样长，比例类似，但又有自己的性格。

132.《人的空间》铝上贴瓷砖，约翰·皮埃尔·雷诺。

艺术家说："该作品有意创造一种和我们灵魂的联系。灵魂是我们身体忠实的反应，它产生欲望与烦恼。"

133.《床》，面包、蜡，安东尼·戈莫里。

这个面包床上有两个艺术家身体的影像，人与食品叠印在一起，从画面上感到面包和人影一起正在慢慢腐烂。

132

133

134.《柱》，安东尼·戈莫里。
　一棵大树去掉枝，在树干顶端站立一个孤独的远眺者。

135.《学习思考》，铅、玻璃纤维、空气，安东尼·戈莫里。
　五具无头铅制的身体所构成的作品悬挂在天花板下，矛盾地唤起施刑与升天的情景。

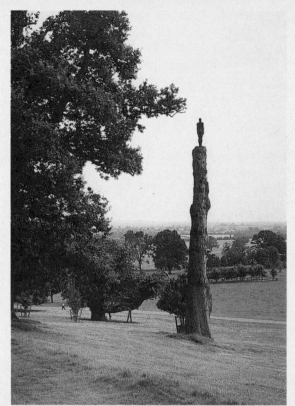

134

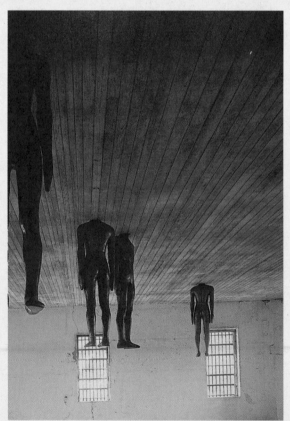

135

104

者；《学习思考》（图 135）则将旧城监狱的内外空间变成他的作品的一部分，五具无头铅制的身体所构成的作品悬挂在天花板下，矛盾地唤起施刑与升天的情景。戈莫里的作品充满了忧患、警醒，很好地将体量雕塑置于特定的空间场中，创造了一种类似宗教的氛围，使人的心灵为之震动。

（六）雕塑与装置

装置在诞生时就使用了与雕塑相同的物质材料和多维度空间，不同的是它利用了现成物象置换后互为动因的文化意义，这是与雕塑相区别的地方。装置有时也创造一些形体夹杂在里面，而雕塑也挪用一些现成品，就使得雕塑与装置的边界越来越模糊，当代艺术不在乎专业之间的模糊，而在于作品的意义。

奈薇尔逊将日常生活用品进行装配组装，使司空见惯的物品，成为人们生命历程的纪念碑，使艺术更贴近生活（图 136）。威士尔曼直接装置生活现象，手法图式与艳俗波普更为接近（图 137）。蔡国强是一个综合能力很强、站在东西方之上的高度上来审视文化的艺术家，他的作品《龙来了、狼来了》、《成吉思汗的方舟》和在第四十七届威尼斯双年展上的《三丈塔火箭》（图 138），暗示了中国历史与现实意识形态的文化焦点、与国际当代文化的关系，以及当代东方人的经验和智慧。尤其是他的作品《龙来了、狼来了》、《成吉思汗的方舟》由丰田汽车发动机和中国黄河渡口几千年流传下来的原始羊皮筏构成的装置作品，似弯曲的河流，又似飞腾的龙。成吉思汗的西征和丰田汽车的经济扩张，暗示着一种东方的力量，也证明蔡国强对物象选择的智慧和表达意义的广度、深度和力度。作为女性艺术家的施慧，则表达了作为个体生命顽强生长却又极其脆弱的一面（图 139）。她在使用多种媒材时小心翼翼，以装置、组合的方式将作品置放在阳光与人之间，使光与视觉都愉快地走过她的作品，而获得一种坦荡、纯洁，又朝气勃勃的气息。施慧

136.《大潮流·作品5号》,木着色,路易斯·奈薇尔逊。

将日常生活用品进行装配组装,使司空见惯的物品,成为人们生命历程的纪念碑,使艺术更贴近生活。

137.《浴盆》,油布、塑料、物品、浴室、地板、毛巾、洗衣筐,汤姆·威士尔曼。

直接装置生活现象,手法图式与艳俗波普更为接近。

138.《三丈塔火箭》,蔡国强。

暗示了中国历史与现实意识形态的文化焦点、与国际当代文化的关系,以及当代东方人的经验和智慧。

136

137

138

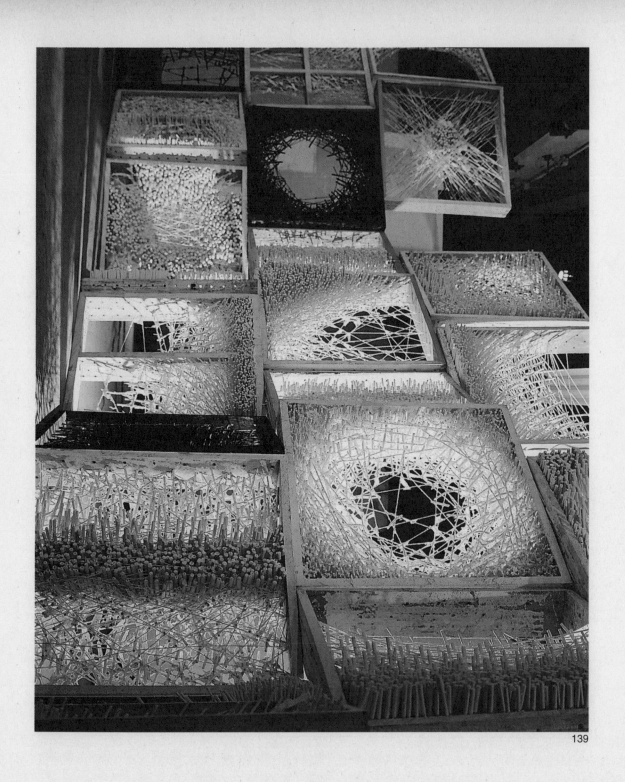

139

139.《结之三》，棉线、宣纸、纸
浆、木，施慧。

作为女性艺术家的施慧，
表达了作为个体生命顽强生长
却又极其脆弱的一面。

140.《魔针·魔花》，针灸针、针灸模型人、蜡、纱布，姜杰。

以装置的方式表达了她对脆弱的怜悯、同情，后来发展到对脆弱的诅咒。

在使用媒材和表现形式上都具有女性的独特视觉和方式，对材料的使用有所突破。姜杰的作品以装置的方式表达了她对脆弱的怜悯、同情，后来发展到对脆弱的诅咒。她利用蜡、纱布、针灸模型人和针灸针进行塑造组构（图140），现成品与塑造并用。作品表达了对人类进程中面临困境的关注，形式则融合了装置的特点。李秀勤的作品《开启秘密》（图141），以触觉表达雕塑的起伏凹凸，以完成她对触觉提示的概念表达，暗示中国阴阳图式的文化含义。视觉接受光传达的信息，触觉更直接地感知空间、体量、起伏凹凸、质地与温度，在触摸的行为中，更贴切真实地理解物质、空间的存在。盲文可直接传达语言信息，作品在盲人和正常人之间进行沟通，从而打通了情感交流、理解沟通的诸多障碍。埃德与南希·金霍尔兹的《索利耶17号》（图142），复制了一个狭小、杂乱、拥挤的旅店卧房。卧房潮湿，裱着剥落的墙纸，一架老式的电视机，右手边的墙上挂着一条正在灯泡上烘干的内裤，以同一个男人为原型的三个躯体同时处在不同的位置，一个躺在床上看书，试图从孤独和单调乏味的生活中逃离，一个坐在床边垂头丧气，另一个则离开床站在窗口向外看，憧憬外面美好的世界。作品联系到小说《斯塔拉格17号》内容反映了战俘营的故事，强有力地表现了悲痛和限制的主题。埃德与南希·金霍尔兹这两位70年代最引人注目的装置艺术家对美国社会麻木不仁的现实提出了控诉，他们的当代寓言聚焦于看似陈腐的表象下隐藏了衰败、性压仰和性暴力。吕品昌的《混沌的失却》（图143）用不同文化符号的造型并置一起，看似含混的图式背后作者揭示了人与自然的各种矛盾，在混沌的世界中清醒地认识到生生不息、阴阳变化的宇宙规律才是人类的法则，一切违背这种规律的事都将受到制约和惩罚。弹壳、飞碟、星座、人同构一起，将雕塑的形式用装置的方式表达。

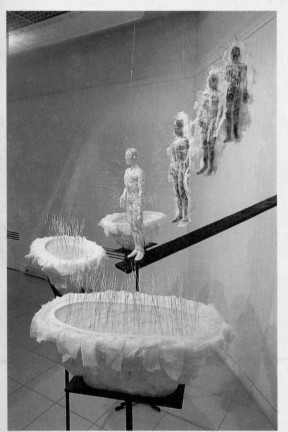

140

141

141.《开启秘密》，石头、铜，李秀勤。

以触觉表达雕塑的起伏凹凸，以完成她对触觉提示的概念表达，暗示中国阴阳图式的文化含义。

142.《索利耶17号》，混合媒介，埃德与南希·金霍尔兹。

复制了一个狭小、杂乱、拥挤的旅店卧房。卧房潮湿，裱着剥落的墙纸。

143.《混沌的失却》，陶瓷、钢焊接，吕品昌。

用不同文化符号的造型并置一起，看似含混的图式背后作者揭示了人与自然的各种矛盾。

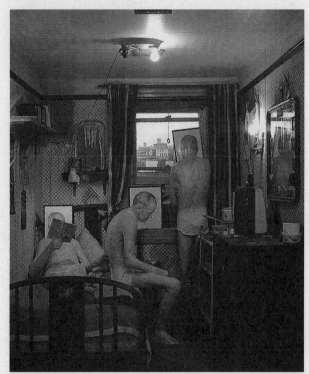

142

143

144

145

（七）雕塑与日常生活

博伊斯的《油脂椅》（图144）如果去掉其传奇式的生活经历，是无法解读也不能成其为艺术品。博伊斯是一个思想的雕塑家，他提倡人人都是艺术家，即艺术＝生活，艺术＝人，艺术就是所有存在的东西，可进行的行为和活动，而不是按一定的概念创作出来的。他把整个社会结构、政治等等叫做"社会雕塑"，只有艺术才可能是革命的，尤其是通过从艺术范围走向"反艺术"、走向动作和行为。从而把艺术从传统的技巧意义上解放出来，使得艺术完全由大众支配。博伊斯的思想、经历和艺术行为就是一件伟大的作品，他的作品深刻影响着当今艺术的发展。卢卡斯·萨玛罗斯的作品《自画像的盒子》（图145）将自己的50张生活照片装在五彩的外面布满针芒的盒子里。这个五彩的私密空间，装着自己的历史和生活，它封闭后像刺猬样对抗着外部世界。

144.《油脂椅》，旧椅子、油脂，约瑟夫·博伊斯。

他提倡人人都是艺术家，即艺术＝生活，艺术＝人，艺术就是所有存在的东西，可进行的行为和活动，而不是按一定的概念创作出来的。

145.《自画像的盒子》，羊毛绳、钉子、木头、照片，卢卡斯·萨玛罗斯。

这个五彩的私密空间，装着自己的历史和生活，它封闭后像刺猬样对抗着外部世界。

（八）雕塑与身体

马克·奎因的作品《自己》（图146），艺术家将自己的血液和冰做成头像，在冷冻设备下被保留下来。雕塑表现的媒介加入了自己身体的一部分，艺术向边缘拓展，旨在追寻创造艺术的出发点与最原初的意义。

（九）雕塑向行为开放

博伊斯对抱着的死兔子不停地讲话，吉尔伯特和乔治站在台上不停地歌唱，他们都将行为纳入了艺术范围。60年代末吉尔伯特和乔治，开始创作"活动雕塑"，当时没有材料，只好展出自己——在脸上涂满青铜色（图147），严肃地表演一些悲伤的小动作。他们也将身体裸露部分涂上红色，动作受控于录音机里所发出的单词，红颜色作为一种明确的标志，让人感觉到似乎正在开始出血直到死亡（图148）。他们曾把自己创作的所有作品都当作"雕塑"，将日常生活中的每一个行为也都作为雕塑来对待。他们这样坚持："这是雕塑决不是表演，我们称它是雕塑因为我们学的就是雕塑。"森村安正的作品《母亲》（朱迪斯2号）（图149）是一个圣经故事，描述了圣经中朱迪斯将亚述将领霍洛费尔斯杀头而拯救了她的城镇的故事。森村安正扮演了朱迪斯的角色，其余道具如水果、服饰等则借用15世纪画家G·阿姆博多画面的构成。森村安正融入了复杂的历史因素，并用自身行为进入作品。从这点上看，她是个受到了欧洲主流文化的影响，但又在本土发生作用的艺术家。一个裸体的女人躺在采石场的地上，和三根朽木保持垂直的姿势（图150）。克利扎克在捷克斯洛伐克各地把这一幕表演了多次。作者解释："我想以一个非常简单的可能为某个人的身体、精神、感受、欲望祈祷。"这种艺术是激浪派的典型，深受禅宗和瑜珈美学的影响，其许多作品都包括了相互作用的行为在里面。

146.《自己》，血液、不锈钢、冷
冻设备，马克·奎因。
　　艺术家将自己的血液和冰
做成头像，在冷冻设备下被保
留下来。雕塑表现的媒介加入
了自己身体的一部分，艺术向
边缘拓展，旨在追寻创造艺术
的出发点与最原初的意义。

147.《活动的雕塑》，人、颜色、
吉尔伯特和乔治。
　　60年代末吉尔伯特和乔治，
开始创作"活动雕塑"，当时没
有材料，只好展出自己——在脸
上涂满青铜色，严肃地表演一
些悲伤的小动作。

146

147

148

149

148.《红色雕塑》，人、颜色、录音设备，吉尔伯特和乔治。

他们曾把自己创作的所有作品都当作"雕塑"，将日常生活中的每一个行为也都作为雕塑来对待。

149.《母亲》（朱迪斯2号），实物、人，森村安正。

一个圣经故事，描述了圣经中朱迪斯将亚述将领霍洛贵尔斯杀头而拯救了她的城镇的故事。

150.《瞬间的神殿》，枕木、人，米兰·克利扎克。

作者解释："我想以一个非常简单的可能为某个人的身体、精神、感受、欲望祈祷。"

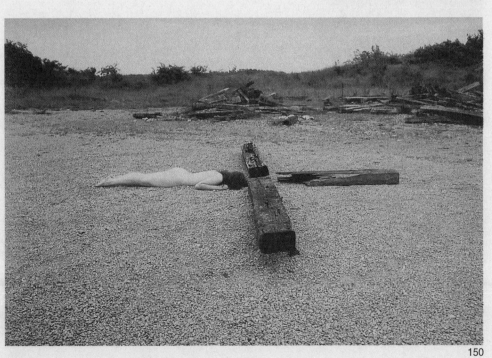

150

Cultural Attitude Variation

4

变异的文化态度

人类中心问题的消失，更多的问题造成了艺术向多元方向发展，多元就是不同，就是差异，艺术的规律就是以不同和差异向前更替发展的。20世纪艺术的纷繁复杂，是人类文化开放的具体呈现。

（一）开放中的文化差异

杨英风受贝聿铭邀请在美国纽约华特街做一件《东西门》的雕塑（图151）。这件从视觉和形式上与环境协调的雕塑，文化上却有很大的不同。他从实体方形中取出一个圆，方形获得一个圆的虚空间，独立出一个圆的实体，将实体的圆镜面抛光，置于旁边，实体的圆反射街景变成虚的圆，透过虚空的圆看到街景，跟实体圆上的街景连接。经过精心构思设计的作品，显出了东方人表现时空的特殊性。杨英风说："中国文化是宏观是近亲，是一种生活态度，中国美学观是从大自然来着眼，以宏观的思想来审视宇宙互动。中国人的美学在考量的基

151.《东西门》，不锈钢，杨英风。

从视觉和形式上与环境协调的雕塑，文化上却有很大的不同。他从实体方形中取出一个圆，方形获得一个圆的虚空间，独立出一个圆的实体，将实体的圆镜面抛光，置于旁边，实体的圆反射街景变成虚的圆，透过虚空的圆看到街景，跟实体圆上的街景连接。

151

152

152.《金钵》，玻璃纤维、树脂、金，让·彼埃·雷诺。

一个机器时代的产品和作者本人参禅打坐的姿势构成的文化意象，加之故宫这个特殊的文化环境，作品生发出深度的文化意义。

153.《交鱼燕尾》，黄铜，文楼。

作品的外在形式借用了西方的图式，内在精神却是东方的、中国的。他以物喻人的作品较早影响了中国内地的艺术家，对中国现代艺术的推动做出了很大的贡献。

153

154.《劈开太极》，木，朱铭。
　　这件保留材料的大形，寥寥几斧就极富表现力的作品，使人想到霍去病墓的石雕那直抒胸中之意、不拘泥于方寸的巨匠之作。

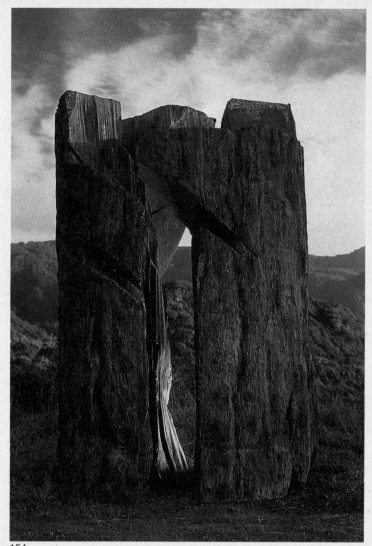

154

　　础上是以公共为主要，它是一个整体，不是专门为一个人来作设想，也不是满足个人。"所以用西方个体艺术发展的标准来度量中国的艺术就发生了历史背景的错位。如用东方的尺度去度西方也会出现同样的问题。不过世界已发生了变化，各种观点和方式在相互交融。让·彼埃·雷诺放在故宫的《金钵》(图152)，是一个机器时代的产品和作者本人参禅打坐的姿势构成的文化意象，加之故宫这个特殊的文化环境，作品生发出深度的文化意义。故宫是中国历史上专制和集权的象征，是农业文化的产物。但他的艺术成就却是集中华民族思想、哲学、美学、技术等等之大成。雷诺以前当过花工，钵是他种花的一种器物，这种将日常器物放大是波普艺术的典型思路，他们关心的

155

155.《地星》天然卵石、钢筋焊接，隋建国。

　　用亘古悠远、自然流变动力磨圆的卵石，内蕴的力量已在作品之中，作者将岩石中提炼出的钢铁箍接在岩石表面，

问题是平民的问题，表现的是日常生活最平凡的东西。这件作品的第一个差异：极端专制和极端民主；故宫雕龙刻凤、极端繁琐的手工艺术和不可复制性，与金钵的极简、粗糙和批量生产又形成了第二个差异。但艺术家却在追求艺术本源的相似性，他的参禅打坐是对东方文明的向往和追求，人们已在对现代主义造成的伤害进行反思，任何违背人的想法和行为都将被修正。雷诺几次到中国来是有收获的，他从东方建立的价值体系上看到了西方的出路。经验和教训是在实践中得来的，没有大胆地实践、探索和总结，就自以为高明乃是可悲的，因为这不是在同一层面上的对话。

　　香港对于东西方文化来说是各自开放的前沿阵地。文楼先生的艺术成长在香港这块特殊的土地上。他经过长期的对比研究，认为西方艺术对科学、物质和形式做出了很大的贡献。东方艺术在成仁教化、尊重自然、艺随心动的理论等方面取得了很高的成就。他作品的外在形式借用了西方的图式，内在精神却是东方的、中国的（图153）。他以物喻人的作品较早影响了中国内地的艺术家，对中国现代艺术的推动做出了很大的贡献。朱铭执著地追求东方，他的《劈开太极》（图154）是他太极系列作品之一。这件保留材料的大形，寥寥几斧就极富表现力的作品，使人想到霍去病墓的石雕那直抒胸中之意、不拘泥于方寸的巨匠之作。两件用钢材和石头同构的作品（图155、156），前

156. 《巴塞克兰比亚1号》，盐灰岩质、钢合金，约翰·T·杨。

利用炸药和石头的相互作用力肢解石的原生形态，然后以悲怜的心将被暴力肢解的石弥合起来。

157. 《理想》，青铜，穆里尔·卡斯塔尼斯。

要考虑我们如何在一种较为固定的结构关系中接受织物，对象便应是一把椅子、桌子，一组盒子甚至人形。以树脂凝固衣服，使我从这些对象中转移，给予衣服一个独立的真实。

156

157

158

121

159

一件的作者是北京的隋建国，另一件的作者是华盛顿的约翰·T·杨。两件作品一度被认为有相似之嫌，但认真进行研究，却差之甚远。隋建国用亘古悠远、自然流变、动力磨圆的卵石，内蕴的力量已在作品之中，作者将岩石中提炼出的钢铁箍接在岩石表面，自然和人的力量此时同在，两种力是亲和、平行、绵长而宏远的。约翰·T·杨处理岩石从中心用暴力将石头炸开，利用炸药和石头的相互作用力肢解石的原生形态，然后以悲怜的心将被暴力肢解的石弥合起来。从这里可以看出二种不同文化处理石质的不同态度，一是亲和的态度，一是主宰的心理。两件作品都是优秀的，他们都反映了自己深层的文化背景，文化背景决定了一个艺术家的内在思想倾向。《理想》（图

160.《男人头像》，余志强。
　　表达了在纷繁的世界中，被抽离的人形外壳。

161.《作品61号》，铜，朱祖德。
　　作者说："生活不是艺术、艺术也不等同于生活，正如刀不是刃，刃无法等同于刀。"阅读朱祖德的作品你会获得只有雕塑可以表达的语言意义，他没有在自己的作品上附加更多现世之说。

160

161

162.《作品1号》，杨明。
　　一个处于无意识状态的人突然就坍塌溶化了，这种对人的命运和状态的惊世骇俗的直接陈述，是开放年代的产物。

163.《船上交货》，阿斯利·比克顿。
　　我早晨醒来，便做出了这件作品，我的日子充满目的。在沉睡与沉睡之间，我有存在的理由，作为我的种属而存在。

162

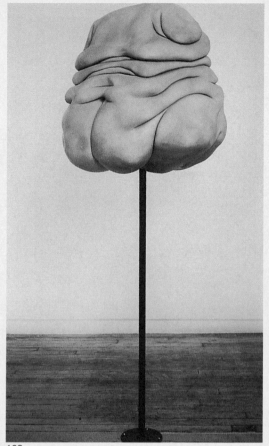

163

157）、《空》（图158）这两件雕塑都只剩下衣钵。《理想》的作者说："要考虑我们如何在一种较为固定的结构关系中接受织物，对象便应是一把椅子、桌子，一组盒子甚至人形。以树脂凝固衣服，使我从这些对象中转移，给予衣服一个独立的真实。在此状态中，纤维不但描绘了对象，而且由于人格特征将其变形，使其自己的特性得以显现。"穆里尔希望将衣服独立出来，作为物的审美特性显现，是对衣服这种日常用品作观念的表达。而《空》则表达了"佛在我心中，佛无处不在"、佛"空"的观点，在这里空与实互为转换。佛通过衣钵可以虚拟显现，衣钵只是一个载体，空却表达了佛的存在。东西方对物的认知差异和不同是显而易见的。面对相同的问题，戈莫里这件水泥做成的作品表达了工业时代对人的桎梏和冷漠（图159）；余志强的这件自塑像（图160），表达了在纷繁的世界中被抽离的人形外壳。两件作品虽在形式上不同，但内容都表达了现实社会对人的异化。朱祖德的《作品61号》（图161）和杨明的《作

品1号》(图162)都表达了流变。朱祖德的作品是潜质的、冷峻而理性的,在他的作品里感悟到东方的思辩和智慧以及在形态上超物理的质变。作者说:"生活不是艺术,艺术也不等同于生活,正如刀不是刃,刃无法等同于刀。"阅读朱祖德的作品你会获得只有雕塑才可以表达的语言意义,他没有在自己的作品上附加更多现世之说。而杨明的作品就具有强烈的现世视觉和心理冲击力,一个处于无意识状态的人突然就坍塌溶化了,这种对人的命运和状态的惊世骇俗的直接陈述,是开放年代的产物。朱祖德所处的年代是很难容许杨明这种形态的艺术形式出现的,只有开放的政治和文化环境才有开放的作品。阿斯利·比克顿创作《船上交货》(图163)时说:"我早晨醒来,便做出了这件作品,我的日子充满目的。在沉睡与沉睡之间,我有存在的理由,作为我的种属而存在。我的心坐在唐纳德·贾德设计的一把椅子上,还留下什么?……感官的愉悦消失在鸣响的物质和刺耳的认识之中,按照现实的本性,由于它太琐碎,所以要抗争,要在生活历程中感觉到美好的东西。在人的转瞬即逝与真实的事实(我们也许原本错了)面前,看来别无选择,美带来可预见的报复,我将自己降低为我曾知晓,并一付美好的感官软泥团,我企图讲一个故事。"艺术家的故事勾画出一个面对现实人生的自塑像、一个幽怨的陈述。

(二)对现世社会的文化态度

政治反讽是艺术家介入政治、参与表述政治态度的一种形式,也是政治环境宽松和开放使艺术家获得对政治表述的权力。隋建国的《马克思在中国——纪念〈共产党宣言〉发表150周年》(图164)中一个姿态休闲的身着中山装的人,托着一颗马克思严肃而硕大的头。这种在视觉图式上的处理,不由让人对文化背景进行思考,这也可能是作者创作作品的出发点。王中对现世生命物质和精神的矛盾对立极为敏感。他关注人在日新月异的城市变化中引发的情感矛盾,思考工业社会的各种问题

164.《马克思在中国——纪念
《共产党宣言》发表150周年》，
石膏，隋建国。

　　一个姿态休闲的身着中山
装的人，托着一颗马克思严肃
而硕大的头。这种在视觉图式
上的处理，不由让人对文化背
景进行思考，这也可能是作者
创作作品的出发点。

165.《躯壳》，铜、不锈钢、铁
链，王中。

　　关注人在日新月异的城市
变化中引发的情感矛盾，思考
工业社会的各种问题。

166.《花鸟鱼虫系列之二鸟笼》，
有机玻璃、鸟，卢昊。

　　对北京的四大建筑作了文
化意义上的表述。人们惯常仰
视的神圣殿堂，突然置放在鸟
瞰的视野中，定位在消闲的意
义上，其心理冲击力是巨大的，
对文化本质的追问也是深刻的。

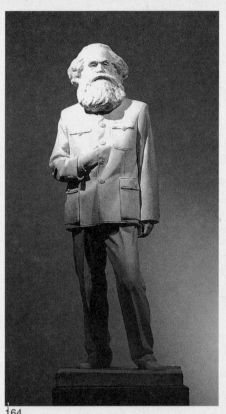

164

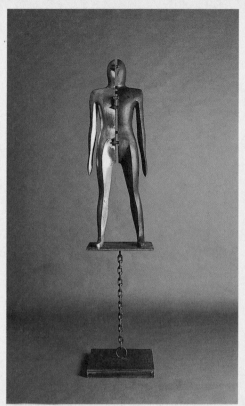

165

166

167.《彩塑97》，综合材料，刘建华。

借用了反讽和艳俗的表现手法，用彩塑的形式对失去身份的裸体和具有强烈文化符号性的衣饰进行表现，乃是针对文化错位和文化权力的反讽。

167

168.《学交警》，青铜，于凡。
　　在轻松、诙谐、幽默的氛围中表述对当下流行文化的关注，造型手法夸张简洁自如，取材平凡但意义深刻。

169.《婚房》，青铜，曾岳。
　　暗示人的社会行为的荒诞。

168

169

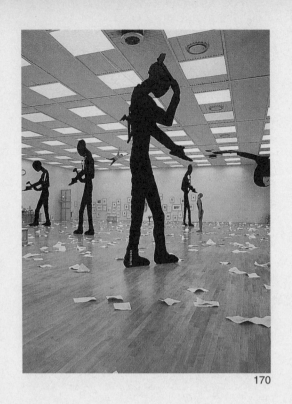

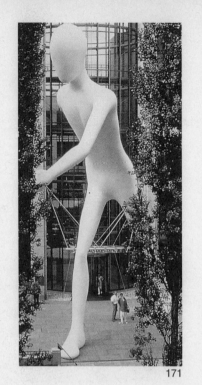

170
171

170.《捶打的人们》，木、铝、铁、树脂、马达，博罗夫斯基。

一些巨大的黑色剪影人物，站得和画廊的天花板一样高，空间充满壮观的气氛，每个人的自动手臂有节奏地用锤子敲打一只鞋子，表现艺术家用手工作的观念。

171.《行走的人》，玻璃纤维、钢，博罗夫斯基。

这个白色的人以高17米的巨大体量疾速地穿过街道和建筑，似乎在逃离也似乎在奔向一个目标。

（图 165）。卢昊的《花盆》、《鸟笼》、《鱼缸》、《虫罐》系列作品（图 166）等则对北京的四大建筑作了文化意义上的表述。人们惯常仰视的神圣殿堂，突然置放在鸟瞰的视野中，定位在消闲的意义上，其心理冲击力是巨大的，对文化本质的追问也是深刻的。用透明的有机玻璃做作品不但在材料上具有当代意识，透明得一览无余的观看也消解了四大建筑的神圣和隐秘。

刘建华借用了反讽和艳俗的表现手法，用彩塑的形式对失去身份的裸体和具有强烈文化符号性的衣饰进行表现，乃是针对文化错位和文化权力的反讽（图 167）。于凡则以戏谑的手法表现当下生活中的所见所闻，在轻松、诙谐、幽默的氛围中表述对当下流行文化的关注，造型手法夸张简洁自如，取材平凡但意义深刻（图 168）。曾岳的《婚房》（图 169）则暗示人的社会行为的荒诞。世态万千，社会仍是一个不能超越的场。博罗夫斯基的《捶打的人们》（图 170）中，一些巨大的黑色剪影人物，站得和画廊的天花板一样高，空间充满壮观的气氛，每个人的自动手臂有节奏地用锤子敲打一只鞋子，表现艺术家用手工作的观念。这个作品既指劳动的崇高，又暗示矿业工人低收入和工作的艰辛。博罗夫斯基有许多作品建在不同的城市和地点。这种机械、单调，不断工作的黑色人影，以善意的幽默暗示工

172.《行进》，铁，石向东。
　　借用文化资源，将中国秦俑直接组合进当下文化的时空，陶制秦俑连接工业时代的金属机器人，造成了时空的巨大反差。

173.《嚎》，青铜，路易斯·希门尼斯。
　　将一只孤寂的狼塑在广渺的天空之下。它悲凉地仰天而嚎，是对种群面临灭绝的悲哀，还是在祈求上苍的相助。

174.《荒地》，混凝纸、油彩、橡胶多维度，胡安·穆尼奥斯。
　　一个孤独的铜像坐在一处悬置的墙面上，地板由透视很强的延展开去的重复模型构成，深远而荒漠。

172

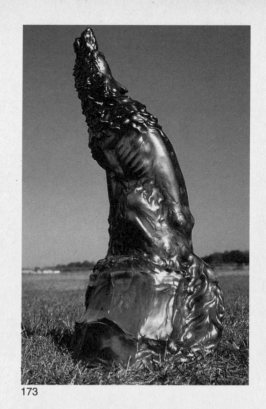

173

174

业社会对人的强制。他还做了《行走的人》（图171），这个白色的人以高17米的巨大体量疾速地穿过街道和建筑，似乎在逃离也似乎在奔向一个目标。博罗夫斯基在雕像上使用黑白二色而呈现出一种幽灵般的飘忽，使人感受着一种奇异和不安。石向东《行进》（图172）大胆借用文化资源，将中国秦俑直接组合进当下文化的时空，陶制秦俑连接工业时代的金属机器人，造成了时空的巨大反差，从而暗示着中国文明进程的种种矛盾。

　　路易斯·希门尼斯将一只孤寂的狼塑在广渺的天空之下（图173）。它悲凉地仰天而嚎，是对种群面临灭绝的悲哀，还是在祈求上苍的相助？这是对人类文明进程造成伤害的隐喻，作者企求唤醒人们对自然物种的保护。使用玻璃纤维为媒材，表面效果油滑而色彩丰富，可以明显感受到作品受美国印第安民间文化的影响。路易斯表现自然界中的孤寂和悲哀，胡安则表现都市现代文明生活中人的同样状态（图174）。一个孤独的铜

175.《安静存在的空间》，青铜，阿巴卡诺维兹。

　　带有裂缝的躯干雕塑，其痛苦的形态具有强烈的张力，这些充满着强制力和感情色彩的作品，结合放置的场景，让人联想到波兰的集中营，或者古代一种神秘的仪式。

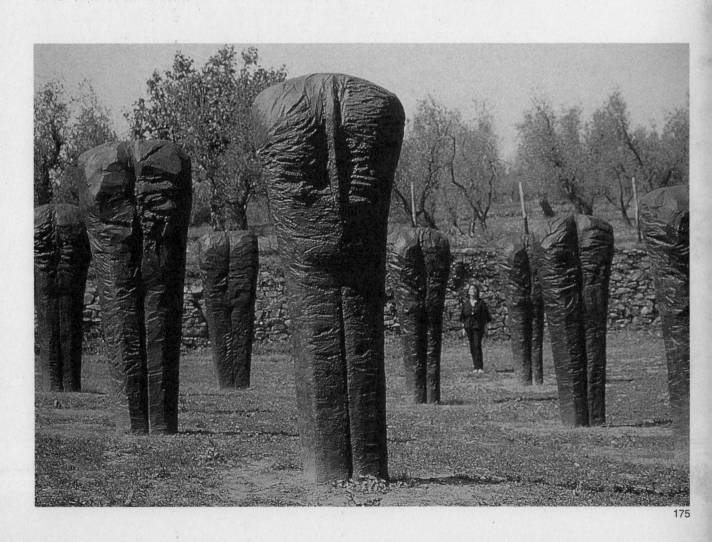

175

176 177 178

　　像坐在一处悬置的墙面上，地板由透视很强的延展开去的重复模型构成，深远而荒漠。当你想去拯救这位可怜的人时，你会发觉中间的距离。作者说："我想表现世界上无法忍受的东西。"一群无臂的背影面对着观众（图175），这是玛格达琳娜的各式各样的躯干作品中最富表现力的作品。带有裂缝的躯干雕塑，其痛苦的形态具有强烈的张力，这些充满着强制力和感情色彩的作品，结合放置的场景，让人联想到波兰的集中营，或者古代一种神秘的仪式。她经常制作一些比正常比例大的坐着的躯干、胚胎人的背部或面具放置在特定的环境里，在展示空间里生发出互动的表现力。大卫·马奇《每家应有一个人》（图176）由废弃的炊具、微波炉、冰箱和一个面貌丑恶的人物构成，以一种愉快又相当明显的方式讽刺当今消费者的崇拜，暗示现代工业社会中人的物质欲望本性。《联结一体的敌人》（图177）是托马斯·舒特的作品，两个人物捆在一起，显然处于一种极端对抗与不舒服的状态。二人面部表情奇怪，互相撕裂，内心痛苦。这件作品在展示时是放在一个玻璃柜里面的，强调了身陷囹圄的状态。舒特表明人类处境是如何必然地相处一起，共同属于社会。作品头像是用一种儿童常用的颜色明亮的模具土塑造的。保罗·麦卡锡的《园子》（图178），为一户外的林地景色的全景场面，充满树叶、灌木和岩石，一位中年正秃

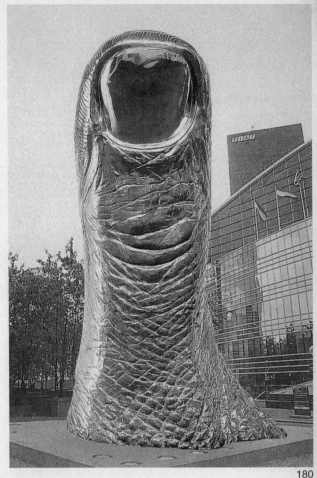

179

180

顶的男人的出现，粗野地阻断了这幅画面，他的裤子脱到了脚关节，从事一种完全不自然的行为。根据该装置的一个侧面他的行为并非立即可见，树干与树叶部分遮掩了他，但机器活动的声音，吸引观众走近发现一个男人正在同一棵树交合的令人吃惊的景象。这个机器人，因其无限重复运动显得特别粗野而富有喜剧性。麦卡锡有意质问可接受的公众行为与性道德的观念。

　　奥登伯格无疑是20世纪最伟大的复制放大日常生活用品的艺术家。他将波普艺术观念加以强化，将司空见惯最不起眼的日常生活用品用纪念碑的尺度放大置于公共的空间里，在轻松而幽默的氛围中突显他的观念。有些波普艺术作品最大的问题是生活与艺术的混淆。由于尺度、形式、色彩等并没有转换，概念远离主题意义变成空泛的文本，大众还是大众，生活还是生活，它们在精神领域并不发生新的联系。奥登伯格却在这方

179.《纸火柴》，奥登伯格。
　　置换材质，放大尺度，将私密空间的东西放在公共空间最醒目的位置，这样来完善波普这个大众文化的概念，使大众通过这些纪念碑的形式，深切地感悟到作为大众的生活意义和艺术对于他们的重要性。

180.《大拇指》，塞撒。
　　将人的手指放大到10米，非常写实地刻画了纹路，这件超级写实的大尺度的手指，表现手法介于奥登伯格的实物放大和安德烈亚的超极写实观念之间。

181

面做得非常好，他置换材质，放大尺度，将私密空间的东西放
在公共空间最醒目的位置，这样来完善波普这个大众文化的概
念，使大众通过这些纪念碑的形式，深切地感悟到作为大众的
生活意义和艺术对于他们的重要性。公共艺术不应是一个抽象
的概念，也不是艺术家某个小圈子或个人的一种主观臆想。它
必须要与公共的精神、公共的情感、公共生活发生本质的互动
联系，使观众从艺术家的作品里体悟到大众的本质意义和普遍
精神（图179）。塞撒的《大拇指》（图180）将人的手指放大到10
米，非常写实地刻画了纹路，这件超级写实的大尺度的手指，
表现手法介于奥登伯格的实物放大和安德烈亚的超极写实观念
之间。弗里奇用聚酯合成树脂做成2.8米高、13米直径的《鼠
王》（图181）从一种批量生产出商品的物体中受到了启发。相同
形状的巨鼠头向外扩张，尾巴在中心缠成一个王冠似的形状，
当人们站在这为传统所厌恶的象征物面前，会感到一种恐惧，
但动物保护者可能会觉得惊讶和好玩。圣法尔则是我们这个时
代最具有创造性的女艺术家之一。她创作穿着彩色衣裙的黄皮
肤、黑皮肤的胖女人，悠闲地飘游在城市的公共场所。孩子们
玩的彩色公园，都是圣法尔将人文融进绿荫之中的精彩之作。

182

她还与自己的丈夫约翰·丁格里及瑞典艺术家皮尔·奥拉夫、乌尔特雷德一起，为斯德哥尔摩现代博物馆巨大的门廊创作巨人"保姆"，参观者可以走进人像雕塑内，找到他们所要玩耍的机器、金鱼、酒吧和其他娱乐物体。艺术家认为："她是一个奇妙的母性人物，让每个人回到自己的出生地，并享受一种欢乐的美好体验"。（图182）博特罗是一位风格艺术家，作品体量极度夸张的形式不由使人想到中国乾陵唐代的翼马，马的臀部造型似乎裂变为二个独立的圆球体。这种极度夸张体量的艺术与贾可麦蒂极度收缩的形体形成强烈的对比。博特罗体量感很强的雕塑最适合放在室外，1993年他的14座雕塑在纽约城沿公园大道展出获得好评。这原本是画家的雕塑作品《雄性躯

183.《雄性躯干》，青铜，博特罗。

这种极度夸张体量的艺术与贾可麦蒂极度收缩的形体形成强烈的对比。博特罗体量感很强的雕塑最适合放在室外，1993年他的14座雕塑在纽约城沿公园大道展出获得好评。

184.《挎钱包的女人》，面部油绘、着真皮饰及挎包，丹尼·汉森。

这种将雕塑还原于现实生活的观念，与当时流行的波普艺术——艺术与生活相等，与大众相亲的观点相同。

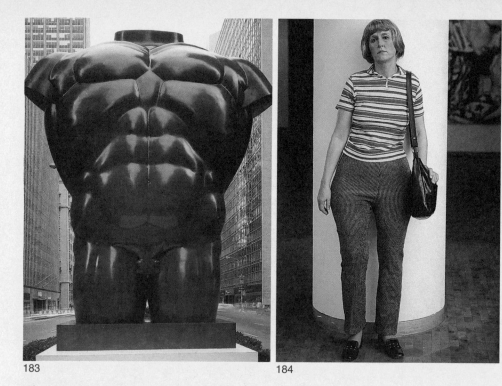

183 184

干》（图183）明显地带有讽刺男权的感觉。而他的《波利斯猫》则是孩子们喜爱的公共艺术作品。

（三）超级写实和现实主义的文化意义

超级写实主义作品缘起于60年代，汉森参加了超级写实主义的许多重要展览，到70年代汉森的技术已达到了可以乱真的地步（图184）。这种将雕塑还原于现实生活的观念，与当时流行的波普艺术——艺术与生活相等，与大众相亲的观点相同。作为雕塑的基本手段，汉森将技术发展到仿真的极致，使人们几乎看不到人工的痕迹，视觉上消解了手艺性和制作过程的呈现。安德烈亚则针对学院的模特写生。这些健康的美国学院的学生，为他充当模特。他渴求人体的理想完美，因受真实人体的条件限制，这个理想难以实现。人们猛然见到他的作品会被其真实的力度所感动从而生出一种敬意（图185）。艾亨和托尔

斯作为写实主义艺术家，他们并不追求作品的肖似逼真，反对超级写实的欺骗性。他们也在人体上翻制，不过他们注重更为自由的现实生活（图186）。查尔斯·雷的超级写实作品，由于放大改变了人的真实尺度，使观众在雕塑面前感到了不安。《'91年秋》（图187）高2.44米，为故作高姿态的女人穿上成功的制服，使人感到她是一个冷漠的勇妇。查尔斯·雷在《家庭》这件超级写实作品里将父母儿女的尺寸做成一样高，既喜剧，又暗示了美国社会人人平等的不可能性。

意大利雕塑家埃古·米特罗一是位在传统与现代、现实与非现实之间把握得非常好的艺术家。他为继承传统提供了成功的视觉图式、表现方法和创作经验。在他的作品中，我们可以清晰地见到与古典雕塑一脉相承的比例、形体、起伏和光影中透出的优雅和美，但在优雅和美的造型中又充满束缚、暴力和伤痛，从而表达现代人对战争、婚姻和爱情的忧思（图188）。意大利是久负盛名的雕塑之都，雕塑业的发展积累了非常丰富的经验，培养了众多能工巧匠。这是世界雕塑一笔不可替代的文化遗产，如果没有艺术家的承传，让其自生自灭，损失将是不可估量的。因为手工技艺需一代一代的承传，不像机械可以复制。中国古代的青铜器和古建筑的技艺已经失传，今天也尚未恢复。继承传统不是照搬和模仿，米特罗的作品（图189）中，包扎伤口的绷带与手的缠绕用超级写实的表现手法刻画出来，技艺高超，刻画深入，已经远远超过了传统雕塑的水平。这里我们看到了文化的延续和发展，这种延绵、厚重和充满希望的艺术在今天这个粗糙、单调、容易复制的冷漠时代，更有它应该被肯定的价值。称杨剑平为学院艺术家似乎不准确，因为这个名词有平庸和保守的意思。杨剑平的人体是写实的，但他并未止于描摹对象而是致力表达当下状态、当代人的问题，写实成了他联系古典和现代的主要因素（图190）。西格尔在公共艺术中的暖色感受暗示出：对于容易理解的接受与庸人对富有意义的雕塑图式的拒绝，存在一种非此即彼的选择。他太多的雕塑得到观众认可表明，公众虽然对他的技术及表现方式不了解，但能在公共场所认同一个严肃艺术家在心理学、哲学和精神上的思考和表现。这是艺术家对大众的关注，对他们的日常忧虑、欢乐、志向的直觉感知和生存环境的场所把握（图191、192）。这种大众文化的兴起是世界性的潮流。西方是由艺术家对社会政

185.《交臂而坐的金发女郎》，
聚乙烯着色，安德烈亚。
　　人们猛然见到他的作品会
被其真实的力度所感动从而生
出一种敬意。

186.《跳绳》，玻璃纤维和油彩，
艾亨和托尔斯。
　　在人体上翻制，不过他们
注重更为自由的现实生活。

185

186

187.《'91年秋》，混合材料，查尔斯·雷。

　　高2.44米，为故作高姿态的女人穿上成功的制服，使人感到她是一个冷漠的勇妇。

188.《阿勒尼亚的诞生》，大理石，埃古·米特罗。

　　在优雅和美的造型中又充满束缚、暴力和伤痛，从而表达现代人对战争、婚姻和爱情的忧思。

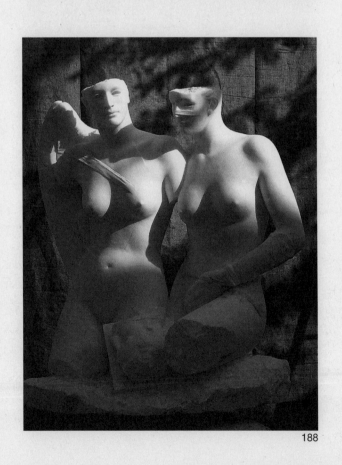

187

188

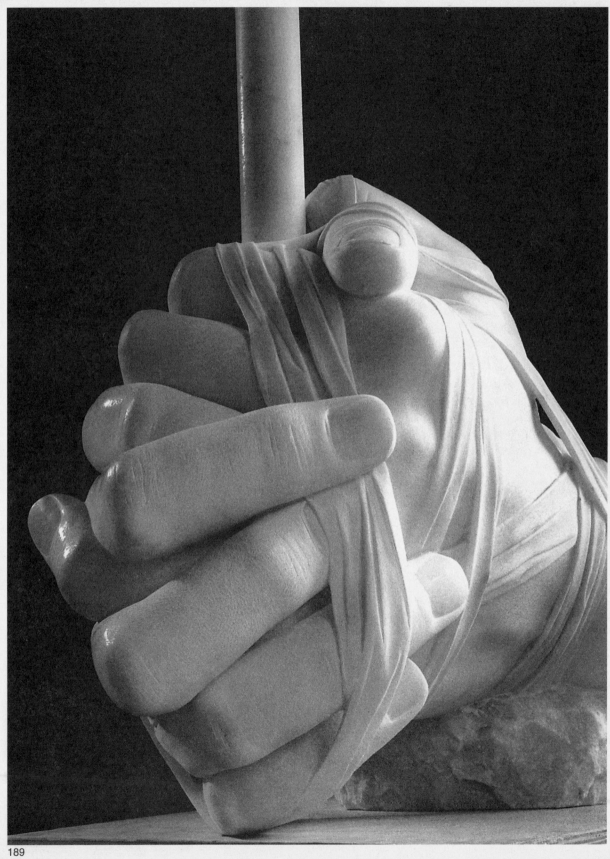

189

190

189.《马尼》，大理石，埃古·米特罗。
　　包扎伤口的绷带与手的缠绕用超级写实的表现手法刻画出来，技艺高超，刻划深入，已经远远超过了传统雕塑的水平。

190.《作品》，铸铜，杨剑平。
　　杨剑平的人体是写实的，但他并未止于描摹对象而是致力表达当下状态、当代人的问题，写实成了他联系古典和现代的主要因素。

治的个体敏感而形成普遍性，中国则是社会政治对大众文化的整体推动。《收租院》(图193、194)的诞生放在国际文化背景下来看正是一种必然。马克思的社会大众文化思想在不同区域的同时出现，证明了马克思的思想理论对20世纪艺术发展方向的普遍原则的推动。但应该说也有差异，这种差异是政治需求对文化的推动与个体艺术家对大众关怀和不同文化背景的差异。《收租院》的整个创作过程从中央到地方由文化部门直接指示领导，通过几十位雕塑家不计报酬、不计时间的努力才完成的。这正是中国雕塑的历史传统。翻开一本中国的雕塑史，见不到一个像西方那样宣传的个体艺术家，辉煌的中国雕塑史是历史阶段风格的演变史。正如杨英风所说中国的艺术不是为某一个人的，所以在中国的历史上个体雕塑家并不重要，重要的是艺术终极目的的显现。《收租院》雕塑群采用了连环舞台式

的构图形式，在场景氛围中表达主题。作品借用了传统木雕折子戏的表现方式，既有民间塑罗汉的手法，又结合了西方写实人体的结构表现。《收租院》的观念源自马克思和毛泽东的社会主义阶级学说。超级写实和现成品的挪用，是由这种需要而采用的一种手法。这组由社会政治意识、国家行为、众多艺术家参与、借用传统及西方的表现手法集大成的作品，其文化价值还在继续扩大，从理论学术上还有很多工作可做。1996年在成都举办的"敬畏生命原作展"上，刘威的《中国二十世纪的沉淀物》(图195)由裸体站立的男性老人、躺在地上周身贴满报纸的女人体、沙堆等现成品组成，他将教学习作以当代文化观念加以组构，其手法、构图与场景等都受到了《收租院》艺术形式的影响。

（四）雕塑与日常生活

博伊斯的艺术是人们追问当代艺术最感迷惑的现象。作为思想家、社会活动家、艺术家、萨满教的推崇者，博伊斯已将艺术推到了与生活联系的最边缘地带。古典主义和现代主义建构的东西被他抛到了九霄云外。这里我们试将以博伊斯为代表的当代艺术与古典艺术和现代艺术作一个比喻性的描述。艺术家好比牛，作品被比喻成奶。对古典艺术而言餐宴上摆的是精美银器盛装的奶制品，进餐的王公贵胄和千金小姐们彬彬有礼地品尝奶制品的美味，进餐的话题却是权力、政治阴谋和他们之间的私生活，牛却津津乐道地什么都不问地在产奶。对于现代艺术，牛已经穿上礼服，与扩大了的中产阶级等赴宴的人们一道品尝自己的奶制品。因为在场，人们会赞美牛辛勤劳动带给赴宴人的好感觉，牛沉醉在乐融融的氛围中。对当代艺术而言牛已不再给餐桌提供奶制品，而是将牧场、蓝天、草地、栅栏统统装进宴会餐厅，甚至还包括了它们的排泄物和气味。面对可以自由入场的众多赴会者、撰稿人、镜头、麦克风，牛宣传这种方式的本质、思想和精神，并怂恿大家逃离被现代主义

191

191.《年度机器》，塑料与混合材质，西格尔。

192.《上班高峰期》，青铜、深蓝色水泥基座、6位模特，西格尔。

艺术家在心理学、哲学和精神上的思考和表现。这是艺术家对大众的关注，对他们的日常忧虑、欢乐、志向的直觉感知和生存环境的场所把握。这种大众文化的兴起是世界性的潮流。

192

193.《收租院》,玻璃钢镀铜,四川收租院创作组。

194.《收租院》,玻璃钢镀铜,四川收租院创作组。

雕塑群采用了连环舞台式的构图形式,在场景氛围中表达主题。作品借用了传统木雕折子戏的表现方式,既有民间塑罗汉的手法,又结合了西方写实人体的结构表现。

195.《中国二十世纪的沉淀物》,刘威。

由裸体站立的男性老人、躺在地上周身贴满报纸的女人体、沙堆等现成品组成。

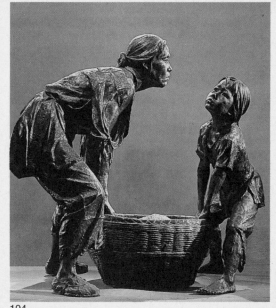

193 194

195

破坏的城市，到牧场去感受阳光、蓝天、空气、清泉和绿草，演说到激动之处，还表演牛的产奶过程、日常生活，甚至生殖过程。所以博伊斯说："我希望人人都是艺术家。"（图196）沃霍尔和其他波普艺术家一样，关注日常生活常见的图像。可口可乐瓶子，坎贝尔罐头（图197），大众明星肖像等最平常的大众消费品都是他作品的资源。沃霍尔说："无论自己做什么，而且像机器一样做，都是我想要做的，也使艺术简化到某种一眼看去人人都能创作的东西。"沃霍尔和博伊斯的社会雕塑是一致的。他们突出一种嘲讽而无感情的冷静，使作品保持生活中原本的样子，他们的职责不是创造，而是选择形象、选择色彩、选择形式，使它们融入大众生活，消除艺术的个人手笔。沃霍尔以"美术不能改变生活"为由成为了波普艺术中最著名的人物。杰夫·昆斯说："我的作品除了是交流的美学外，并无审美价值。许多年来，通过我的作品，我才认识到一件事，客观与主观的事物和手艺无关。其意义只在道德中能找到。抽象与奢侈正是上流阶级的看家狗。若我已成为中产阶级，那么，任何人都能。"博伊斯将自己生活经历的黄油和毛毡等物品，沃霍尔将自己接触的产品、广告、蕃茄酱罐头，杰夫·昆斯则将自己的生活、性有关的照片和象征性的花（图198、199）这些与自己日常生活相关联的东西，做成了艺术品。杰夫·昆斯还请欧洲匠人做成矫揉造作乏味的雕塑，重置于艺术画廊的语境中，其现实品质得到重新评价。如杜尚一样，杰夫·昆斯的作品一直是争论的主题。

（五）女性艺术及同性恋

随着人类文明的进步与开放，女性艺术家在男权的阴影下相对得到解放。她们从被表现的对象成为艺术的主角，并且越来越有影响力。朱迪（芝加哥）是一个很有影响的前卫女性艺术家。她的作品《晚宴》（图201），在一张三角形的陶瓷桌上，摆好的碟子期待着优秀的客人到来，每一个碟子上面都安有一个

196.《F·I·U·保护大自然》,汽
车、铁锹、小册子、黑板,约瑟
夫·博伊斯。
　　我希望人人都是艺术家。

197.《蕃茄汤》,安迪·沃霍尔。
　　关注日常生活常见的图像。
可口可乐瓶子,坎贝尔罐头,大
众明星肖像等最平常的大众消
费品都是他作品的资源。

196

197

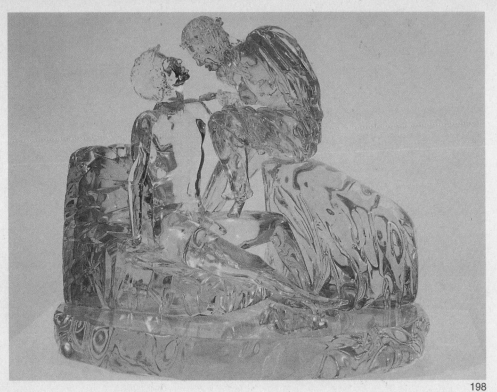

198

199

198.《吻》，聚酯，杰夫·昆斯。

199.《平庸·展示在平庸中》，
多色木，杰夫·昆斯。

著名女性的名字。最为激动人心的是碟子本身，类似于阴唇口。作品具有颂扬女性和探索阴道图式的象征意义。她的作品，要更多地归功于早期的女性艺术理论，其中，妇女劳动的传统形式如缝衣、缝被都被提高到艺术的地位。后起的新一代女艺术家、批评家则拒绝这种路径，她们的经济独立，使其超越了家庭、家族的范围，以更大的女性文化视觉，将作品呈现于世。路易斯·布儒瓦与公认的女权艺术家芝加哥相比，是一位更加难以理解、更为本能的艺术家，其作品略带威胁力量。她身穿毛大衣手抱男器的作品有明显的意象，致使人们为女性艺术家们冠以直接处理性话题的称号。用女性艺术家们自己的话说，她们未认可所指意义的男性框架。布儒瓦的《细胞》(图202)，玻璃房具有子宫的意象。廖海英这位成都的女性艺术家，以独特的女性视觉切入雕塑。她的作品中人体器官类似植物，忧怨而闲适地生长着，朝外的枝干又似乎在探求着什么。看过这种隐晦和迷茫的意象，你会体悟到作为女性艺术家的独特视角(图203)。虽是同一题材，而罗勃·摩里斯的作品《维提的房子》做得更冷静些(图204)。伊娃·赫塞的作品《增长3号》(图205)，由一个厚的牛奶般的玻璃纤维正方体组成，上

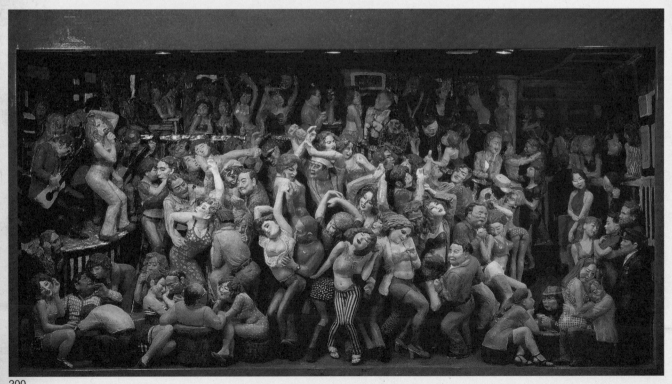

200

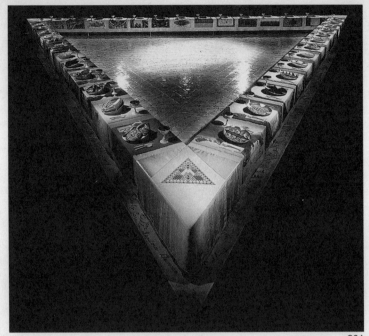

201

201.《晚宴》,混合媒介、陶,朱迪(芝加哥)。

　　在一张三角形的陶瓷桌上,摆好的碟子期待着优秀的客人到来,每一个碟子上面都安有一个著名女性的名字。最为激动人心的是碟子本身,类似于阴唇口。

202.《细胞》(三个白色大理石球),玻璃、金属、大理石、镜子,路易斯·布儒瓦。

　　玻璃房具有子宫的意象。

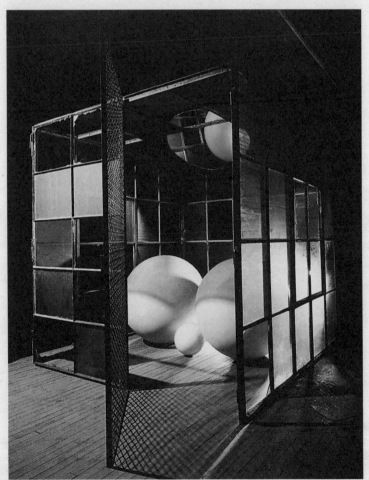

202

203.《家庭》，廖海英。

　　她的作品中人体器官类似植物，忧怨而闲适地生长着，朝外的枝干又似乎在探求着什么。看过这种隐晦和迷茫的意象，你会体悟到作为女性艺术家的独特视角。

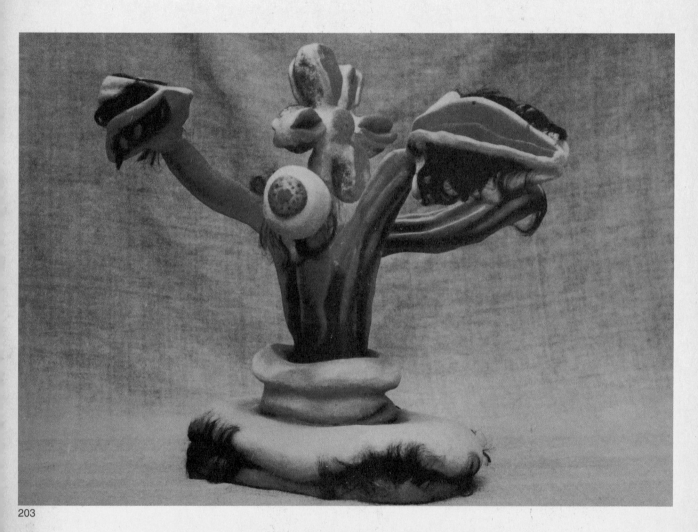

203

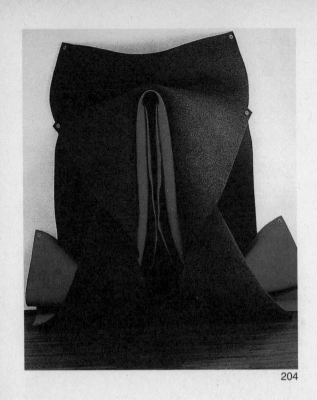

204

205

面打有均匀的模型孔，各种长短的塑料管插入其中，所有管子
指向里面，坚硬的壳体与似乎活着的软的内核形成对比，暗示
发生在壳体内的有机生长过程。基基·史密斯的《导火线》（图
206）在表达上则具有西方的直接性，玻璃珠线从人的大腿间牵
引出来，象征女人的月经。雕塑表现了不协调的内脏和刺激的
想象。基基·史密斯表达出女人习惯性的痛苦代价，通过质疑
传统的女人贞洁概念，她将身体排泄的过程变成吸引人观看的
东西。用类似的手法，她把心脏、子宫、手、腿、脊柱甚至皮
肤创作成独立的雕塑物体。女人体在艺术上一直为男性艺术家
按照男人的需求来表达。基基·史密斯企图矫正这一传统的眼
光，以女人身份和眼光来做女人体。同性恋作为一种社会现象
在西方已是一个面临道德、法律、意识的问题。涉及这方面的
作品也相继多起来。基基·史密斯的作品（图207）参加威尼斯
双年展。一站一坐的同性恋者，若无旁人地自恋着。这件类似
于超级写实主义的作品将社会问题提出来呈现给社会，可以看
出作为一个艺术家的社会责任感。两个复制成一样的人像雕
塑，兼有两种性别，他们不像基基·史密斯手下的自恋癖，而
是异常的冷静，因性已经被消解（图208）。作品带有明确的针
对性，它既指向人文主义所影响的身体意识的传统，又指向当

204.《维提的房子》，罗勃·摩
里斯。

205.《增长3号》，玻璃纤维、塑
料管，伊娃·赫塞。
　　由一个厚的牛奶般的玻璃
纤维正方体组成，上面打有均
匀的模型孔，各种长短的塑料
管插入其中，坚硬的壳体与似乎活着的
软的内核形成对比，暗示发生
在壳体内的有机生长过程。

206.《导火线》,蜡、玻璃珠,基基·史密斯。

　　在表达上则具有西方的直接性,玻璃珠线从人的大腿间牵引出来,象征女人的月经。

207.《同性恋》,基基·史密斯。

　　一站一坐的同性恋者,若无旁人地自恋着。这件类似于超级写实主义的作品将社会问题提出来呈现给社会,可以看出作为一个艺术家的社会责任感。

206

207

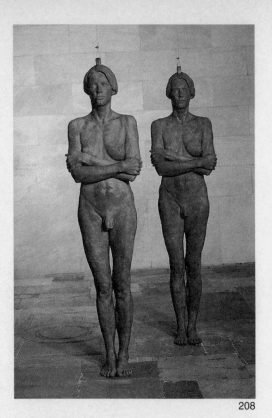

208

208.《两性体》，蜡、颜料、两个人物，博伊梅尔。

带有明确的针对性，它既指向人文主义所影响的身体意识的传统，又指向当代艺术知觉已转换了的条件。

209.《跳舞者》喷漆连接的10块钢，艾伦·琼斯。

一对男女的身体融合在这座巨大的略带色情的雕塑里，金属呈亮色，形体块面之间分隔出空间让光通过，使舞者有在空中浮动的印象。

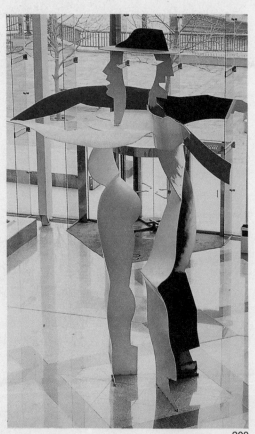

209

153

代艺术知觉已转换了的条件。所以，从经验知觉与屈从于此的自觉艺术观念相联系的辩证关系中，她的雕塑生发出一种内在的张力。艾伦·琼斯的《跳舞者》(图209)，一对男女的身体融合在这座巨大的略带色情的雕塑里，金属呈亮色，形体块面之间分隔出空间让光通过，使舞者有在空中浮动的印象。作品在一种企图调和人心中对立的本性里，将两性结合起来。琼斯受到尼采、弗洛伊德和荣格的思想影响，常常通过夸张的手法表现女人挑逗、男人幻想的意象。

（六）民族文化的历史

一个民族或一个国家的开放总要缓慢得多，它像一部宏大的运转机器，接受一种新观念或修正一个程序，需要漫长的时间，但雕塑却有它缓慢的意义和价值。正因为缓慢，它避免了浮躁和粗糙，可能真正把握一个国家、一个民族、一个事件的内在本质，而超越浮光掠影。一座纪念碑应该是一段历史和一种文化的象征。为纪念"二战"的胜利，苏维埃国家在伏尔加格勒建造的《斯大林格勒战役大型纪念综合体》由一系列建筑与雕塑构成。最高之处的《祖国——母亲》(图210)高102米，用钢筋水泥制作。这座技术难度很高的雕像，尺度巨大，气势恢宏，反映了人民不屈不挠的英雄主义精神。《苏捷斯卡战役纪念碑》(图211)是为南斯拉夫在"二战中"一举粉碎德军的围攻，胜利突围转移的战争纪念碑。两块对峙的峥嵘巨石表现了战争对抗的强大力量，让观众从对峙中通过，去感悟艺术家用形式、体量和空间尺度表达对战争的理解。纪念碑是一个时期历史文化的综合表现。中国近代三个不同文化时期的三座雕塑，都准确表达了时代的特征。中国新民主主义时期的知识分子，一身正气，满腔热血，以振兴民族、挽救国家存亡为己任。李大钊"铁肩担道义，妙手著文章"，表达了一代知识分子的信仰和人生理想。雕塑家钱绍武受托创作这件雕塑时，直究这个时代人物的内在精神，采用北京天安门城楼的构成美学原

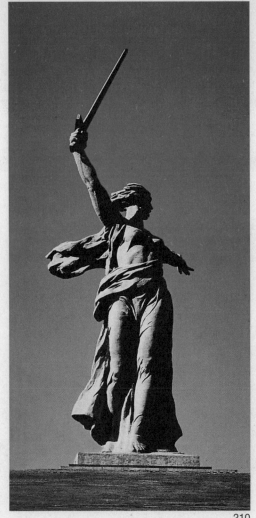

210

210.《祖国——母亲》，水泥、钢材，雕塑家：符切基奇 建筑师：别拉波尔斯基 军事顾问：崔可夫元帅。

　　高102米，用钢筋水泥制作。这座技术难度很高的雕像，尺度巨大，气势恢宏，反映了人民不屈不挠的英雄主义精神。

211.《苏捷斯卡战役纪念碑》，白水泥。

　　这是为南斯拉夫在"二战中"一举粉碎德军的围攻，胜利突围转移的战争纪念碑。两块对峙的峥嵘巨石表现了战争对抗的强大力量，让观众从对峙中通过，去感悟艺术家用形式、体量和空间尺度表达对战争的理解。

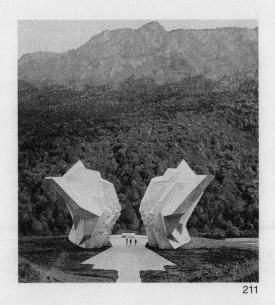

211

212.《李大钊》，钱绍武。

采用北京天安门城楼的构成美学原理，减约地将一切形控制在主题意义需要的形式上，并继承东方造型写意传神的特点，完美地表现了一代知识分子充满理想和道义的英雄主义精神。

213.《全国农业展览馆群像》，混凝土，集体创作。

由鲁迅艺术学院集体创作的《全国农业展览馆群雕》准确把握了那个时期图强进取的精神，造型手法强劲而有力，东西方手法接合得恰到好处，时代精神跃然于每个造型之上。

214.《毛泽东像》，大理石，集体创作。

文化大革命时期，毛泽东以一个诗人政治家的气质，将意识形态极端化，国家、民族、人民都在他一只手的挥就下运动。个人权力的极端异化由艺术家准确地定位表达，成为一个文化时期的历史象征。

212

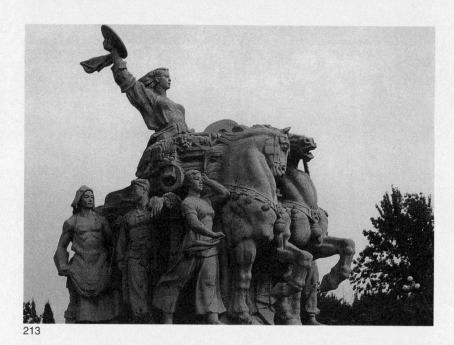

213

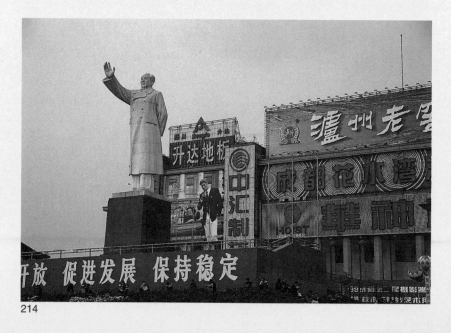

214

理，减约地将一切形控制在主题意义需要的形式上，并继承东方造型写意传神的特点，完美地表现了一代知识分子充满理想和道义的英雄主义精神（图212）。大跃进时期，人的精神状态空前激昂，"龙马精神"是属于那个时代专有的词汇。由鲁迅美术学院集体创作的《全国农业展览馆群雕》（图213）准确把握了那个时期图强进取的精神，造型手法强劲而有力，东西方手法接合得恰到好处，时代精神跃然于每个造型之上，成为大跃进文化的历史象征。文化大革命时期，毛泽东以一个诗人政治家的气质，将意识形态极端化，国家、民族、人民都在他一只手的挥就下运动。个人权力的极端异化由艺术家准确地定位表达，成为一个文化时期的历史象征（图214）。

（七）艺术权力的限度

　　艺术家获得艺术权力，实施艺术权力，在历史发展赋于艺术家越来越大的艺术权力面前，艺术家则应该对其限度进行反省。

　　涅伊兹韦斯内这位前苏联的先锋艺术家，在一次展览会上，与看不懂其雕塑的前苏维埃党主席赫鲁晓夫吵了起来，这位党主席事后将涅伊兹韦斯内赶了出来。赫鲁晓夫去逝后，他的妻子认为涅伊兹韦斯内是一个很好的艺术家，就请他为赫鲁晓夫设计墓碑。在莫斯科新圣女公墓里，赫鲁晓夫是唯一未陪列宁葬在红墙下的政治局委员，涅伊兹韦斯内将赫鲁晓夫墓设计为黑白对半，意为功过相当的人。这种对国家领导人的政治生命的评判通常要通过政治局来做决定，在这里艺术家以艺术权力为人们留下富有意义的思考（图215）。汉斯·哈克在威尼斯双年展上将德国展厅的地板全部撬毁扔在地上。这一名为《日尔曼》的作品（图216），是艺术家以艺术的权力对"二战"法西斯的严厉批判，曾在社会各界引起强烈反响。奥登伯格这位成功的波普艺术家，在城市里从前建英雄纪念碑的地方，以大型纪念碑的体量和尺度，将百姓日常生活的小用品《洗衣

215.《赫鲁晓夫墓碑》，大理石、花岗岩、铜，涅伊兹韦斯内。

在莫斯科新圣女公墓里，赫鲁晓夫是惟一未陪列宁葬在红墙下的政治局委员，涅伊兹韦斯内将赫鲁晓夫墓设计为黑白对半，意为功过相当的人。这种对国家领导人的政治生命的评判通常要通过政治局来做决定，在这里艺术家以艺术权力为人们留下富有意义的思考。

夹》（图217）矗立在城市的视觉中心。他以日常生活颠覆崇高和神圣，体现了艺术权力对特定的道德、精神和信仰的重新定义。里查德·塞拉的作品《倾斜的弧》（图218），这件极简手法的作品，以长达36米、高5米的巨型尺度，将广场以前举办爵士音乐会、群众集会和午饭时间简短的社交活动的场地强制进行阻断，引起当地公众的强烈不满。公众认为他们不仅受到了挑衅，而且是受到了欺辱，市民对市政当局和作者反复要求并付诸法律，最后被拆除。公共艺术应是公共精神的载体，并为公众提供良好的环境秩序而设计。通过《倾斜的弧》这个案例，我们可以认识到，公共艺术的权力是公众给的，权力者应为公众提供优秀的艺术作品。塞拉的作品不是不好，他这件作品中也有对强权的批判意识，但他并没有更多地为公众设想，而是将自己的一个概念永久地强制地推销给公众，而使作品的批判意识转换为对公众日常生活的限制。任何权力的异化都将受到修正，获得权力的艺术家都应该警醒。

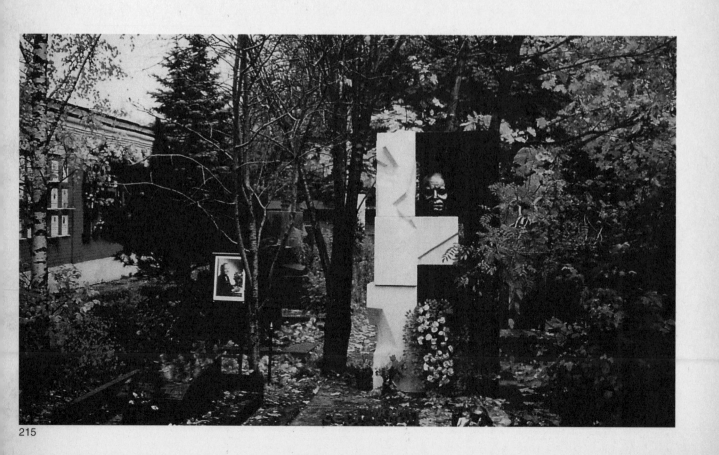

215

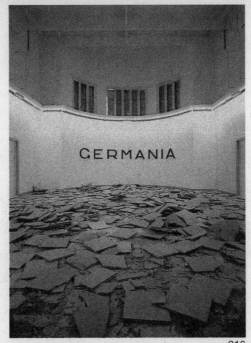

216

216.《日尔曼》，汉斯·哈克。

在威尼斯双年展上将德国展厅的地板全部撬毁扔在地上。这一名为《日尔曼》的作品，是艺术家以艺术的权力对"二战"法西斯的严厉批判，曾在社会各界引起强烈反响。

217.《洗衣夹》，奥登伯格。

将百姓日常生活的小用品《洗衣夹》矗立在城市的视觉中心。他以日常生活颠覆崇高和神圣，体现了艺术权力对特定的道德、精神和信仰的重新定义。

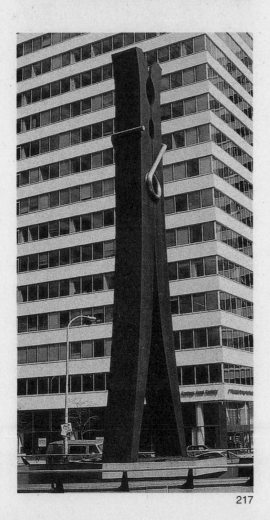

217

218.《倾斜的弧》，斜顿钢，里查德·塞拉。

这件极简手法的作品，以长达36米、高5米的巨型尺度，将广场以前举办爵士音乐会、群众集会和午饭时间简短的社交活动的场地强制进行阻断，引起当地公众的强烈不满。

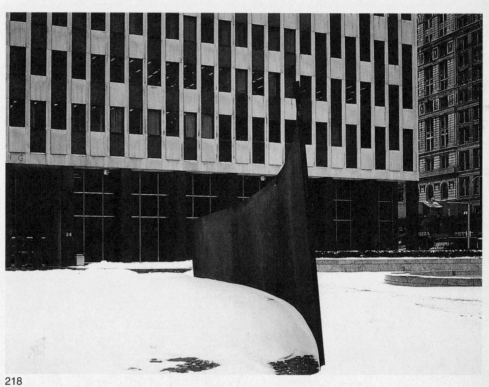

218